珠寶製作叢書系列

JEWELRY SERIES / DESIGN & MAKING

珠寶設計製作入門

設計、蠟雕、金工基本技法與組合應用

日本寶飾クラフト學院編著
美術出版社
珠寶界雜誌社編譯
經綸圖書有限公司授權出版

序

　　以前佩戴珠寶的人大都是屬於金字塔尖的少數人，但時至今日，珠寶與流行時尚已結合一體，購買珠寶與佩戴珠寶成了日常生活的一部份，市面上到處可見各式各樣的珠寶飾物，且款式設計也愈來愈多樣化了。

　　但也常常聽見有人抱怨：「市面上很難找到很適合自己的珠寶佩戴」。對於一些常見、較無變化的大眾化飾物，現代人愈來愈趨向於追求有個性、或是擁有獨特的珠寶。雖然市場上有如此需求，但能真正滿足消費者需求的珠寶店似乎並不多。

　　本書是為專門設計製造專屬個人的原創珠寶，以及對目前的製作技術無法滿足，而想做出有個性化作品的人所寫的一本書。

　　筆者本身也常為此問題而煩惱，的確，要製作個性化的珠寶並非易事，若隨意嘗試一些方法，並無法獲得很好的效果。一定要有強烈的企圖心，並能全盤計劃整個設計製作過程，這是最重要的事，如此才能產生更合理有效的製作系統。

　　第1章、第2章是珠寶設計製作時所需具備的基本概念和技法，第3章則是擴大應用的延伸技法。第1、2章針對製作珠寶的基本技法，如：設計圖繪製、蠟模製作、金工等技術，分別就其重點做詳細的解說。其中較難的技法是金屬及蠟雕表紋的處理，若能盡快學好這些，則對製作的技巧有很大的幫助。此外有關設計方面，筆者將本身平常所應用設計靈感的表達方法，重新整理出來與讀者們分享。若能將純熟而有效的方法及創意的表達加以延伸運用，則珠寶設計絕不是一件困難之事。本書第3章是配合基本技法的應用，介紹如何將傳統的技術轉換成新的技術，以及目前金工所使用的重要技法。例如：本來需以金屬敲打的模型，如今可改用軟蠟來做設計模型；並解說如何結合硬蠟及金屬來製作爪鑲戒指等。

　　本書所介紹的都是專業的珠寶設計師及金工師傅所使用的技法，為了讓初學者也能容易入門，特別搭配實物照片及圖說來介紹。對於已學過珠寶製作的人，有時候在表現上難免會遇到瓶頸，本書所介紹的技法或許也能啟發您突破製作上的瓶頸。

　　為了能製作出更富原創性、多樣性、活潑性的珠寶，希望本書能對您有所助益，那也正是筆者最感欣慰之事。

日本珠寶學苑　日本寶飾クラフト學院
大場よう子

目錄

中文版發行前言

　　珠寶界雜誌社於1995年首度編譯「珠寶設計繪圖入門」中文版一書後，相當受到珠寶業界人士、有意踏入珠寶設計領域的朋友、以及各大專院校相關金工設計科系學生們的喜愛。大部分的讀者都認為這是一本對他們有實際幫助的入門教科書，讓他們在學習過程中能按步就班有所遵循，並紛紛來信或來電詢問本社是否還有更多的相關系列叢書。

　　為了讓學習者有更多、更新的相關參考書籍，本社今年再度著手「珠寶設計製作入門」一書中文版（原日文版）的編譯及製作，並很榮幸地再度獲得原書作者（大場よう子）以及美術出版社同意授與本社編譯及由經綸圖書公司發行中文版的版權。原書作者－大場よう子（Youko Ohba）老師與「珠寶設計繪圖入門」一書是同一位作者，她是「日本珠寶學苑」的資深講師，已出版多本珠寶設計製作相關的系列書籍，相當受到日本學習者的愛讀及好評。本書內容非常充實，包含設計圖繪製、蠟雕製作以及金工製作技法等全都涵蓋在此書之內。文章內容淺顯易懂，搭配圖片說明，可讓入門者在輕鬆的閱讀當中，就能進入實務製作的過程。

　　日本方面所使用的珠寶製作相關用語難免與台灣有些不同，為了讓讀者能容易瞭解及體會文字所敘述的意義，譯者儘可能地使用台灣業者能懂的普通用語。在本書編譯期間感謝本身亦是專精金工設計製作的編輯部同仁－王美玲小姐的大力協助，以及承蒙資深的金工師傅－陳明揚先生、珠寶設計師－林小媛小姐在百忙之中不辭辛勞、幫忙審核及校對，使本書能順利完成，本社及譯者謹在此向他們致上最高的謝意。

　　希望本書能對學習者真正有所助益，若對本書內容有任何疑問或不明之處，尚祈各方前輩能不吝賜教並惠予指正。

編譯
蔡美鳳　於珠寶界雜誌社
2000年6月

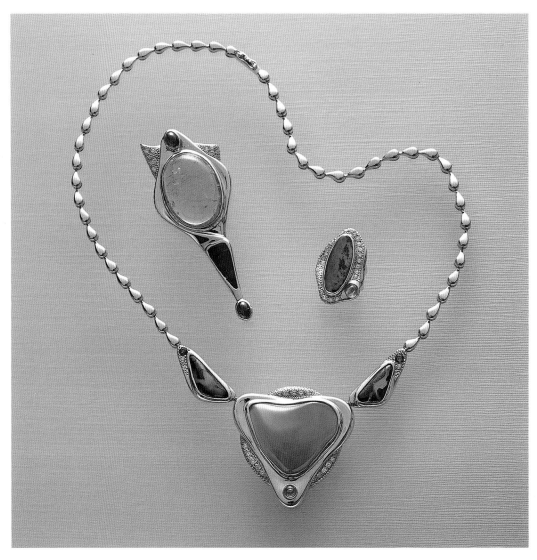

〔上圖〕
● 上左—胸針。18K、碧璽、蛋白石、藍寶
　　　　石、鑽石
● 上右—戒指。18K、蛋白石、碧璽、鑽石
● 下——項鍊。18K、玉髓、蛋白石、碧璽
　　　　、鑽石

〔右圖〕
● 上左—戒指。18K、Pt、月光石、鑽石
● 上右—戒指。18K、蛋白石、鑽石
● 下左—戒指。18K、Pt、藍寶石、鑽石
● 下右—墜子。18K、Pt、蛋白石、藍寶石
　　　　、鑽石

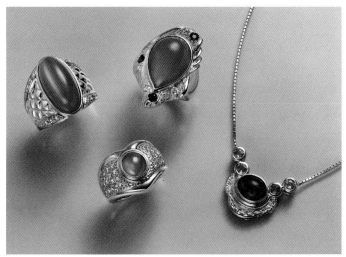

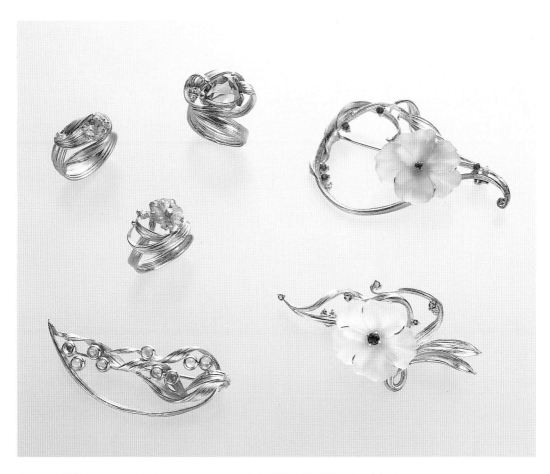

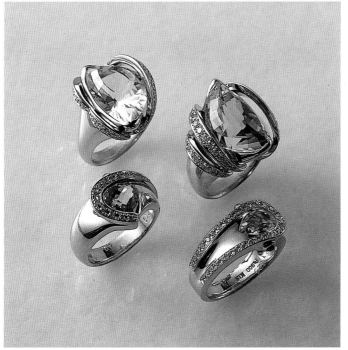

〔上圖〕
- ●上左一戒指3款（順時針）18K、碧璽、鑽石，18K、紫水晶、鑽石，18K、碧璽、鑽石
- ●上右一胸針。18K、紫水晶、鑽石
- ●下左一胸針。18K、石英、鑽石
- ●下右一胸針。18K、碧璽

〔下圖〕戒指4款
- ●上左一Pt、摩根石、鑽石
- ●上右一Pt、摩根石、鑽石
- ●下左一Pt、18K、拓帕石、紅寶石、鑽石
- ●下右一Pt、18K、拓帕石、紅寶石、鑽石

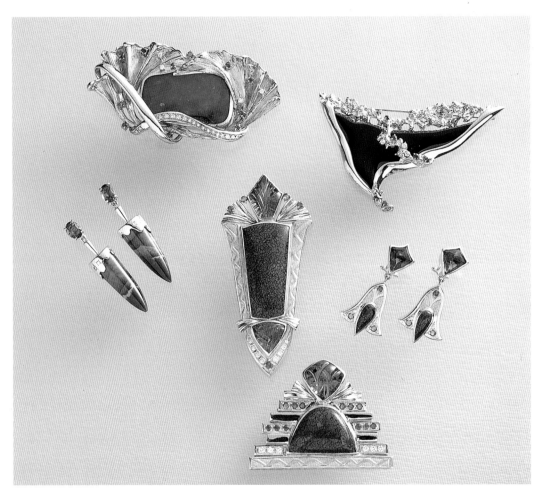

〔上圖〕
● 上左－胸針。18K、Pt、蛋白石、鑽石
● 上右－胸針。18K、黑瑪瑙、鑽石
● 中左－耳環。18K、碧璽、瑪瑙、鑽石
● 中中－胸針。18K、Pt、碧玉、紫水晶、
　　　　鑽石
● 中右－耳環。18K、碧玉、紫水晶、鑽石
● 下一－胸針。18K、Pt、碧玉、紫水晶、
　　　　鑽石

〔下圖〕
● 上左－戒指。18K、紫水晶、鑽石
● 上右－胸針。18K、紫水晶、鑽石
● 下左－耳環。18K、Pt、藍色拓帕石、鑽石
● 下右－墜子。18K、Pt、藍色拓帕石、鑽石

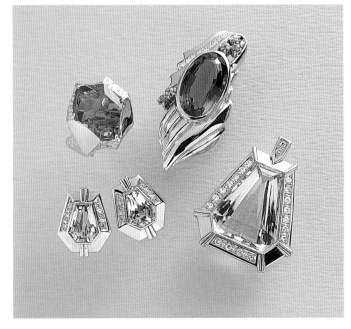

■ 珠寶的製作流程

現以圖示說明珠寶的製作流程（從設計到製作完成），為了展現作品的原創性，有幾種技法的組合應用是非常重要的。基本技法學會之後，再做不同的應用，即可製作出許多有原創性的珠寶，以下是應用金屬、硬蠟、軟蠟之技法所完成之範例。

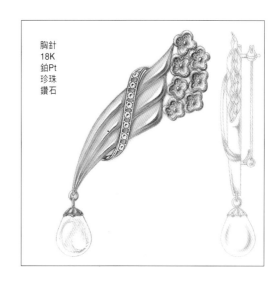

胸針
18K
鉑Pt
珍珠
鑽石

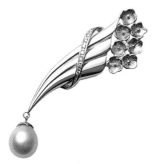

1.配合寶石來畫設計圖

2.將K金波形部份圖形畫在描圖紙上，再轉印在硬蠟上

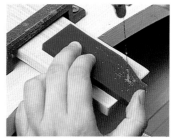

3.以線鋸從描線的外側鋸下

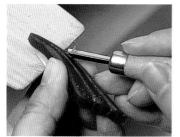

4.先以銼刀銼平剖面，再以雕刻刀雕出細溝

5.以銼刀銼出波形曲線

6.以粗到細的砂紙按順序砂磨細部

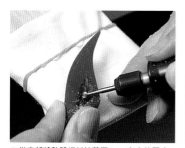

7.從底部將整體蠟材挖薄至1mm左右的厚度

8.將薄片軟蠟剪切成花的形狀

9.將蠟片做出內凹弧度，再以針劃出花紋來

10.將蠟熔成顆粒狀黏融在中心處

11.將所有的花集中一起，從背部互相黏合起來

12.在花背面以蠟線黏接以利鑄造

13.以離心鑄造機將蠟鑄造成18K金

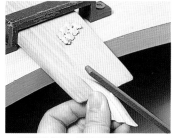

14.切斷鑄造澆口，用銼刀銼平

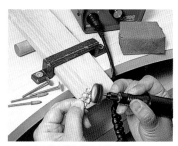

15.以手動拋光機加拋光土拋光

16.以焊藥焊接花及波形部份主體

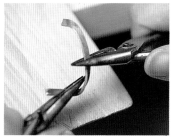

17.將鉑金（Pt）線材以鉗子彎折成所要的造型

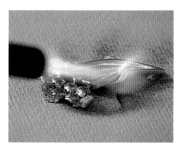

18.將鉑金部份焊接在18K金主體上，銼平底部

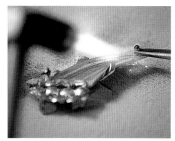

19.將胸針之針扣分別焊在兩端

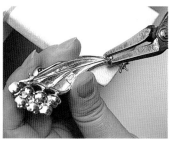

20.以鉗子固定別針

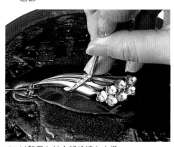

21.以鏨刀在鉑金部份鑲上小鑽

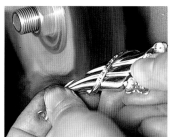

22.利用銼刀或布輪將作品作最後的拋光

23.以超音波洗淨器將拋光土洗淨

24.在胸針珠帽中心塗上接著劑（AB膠），黏上珍珠即完成

〔上〕
●胸針。Pt、18K、藍色拓帕石

〔下〕
●戒指（上）。Pt、18K、特級拓帕石、藍寶
　石、鑽石
●戒指（右）。Pt、18K、玫瑰榴石、藍寶石
　、鑽石
●戒指（下）。Pt、18K、綠色碧璽、紅寶石
　、鑽石
●項鍊。Pt、藍色拓帕石、藍寶石、鑽石

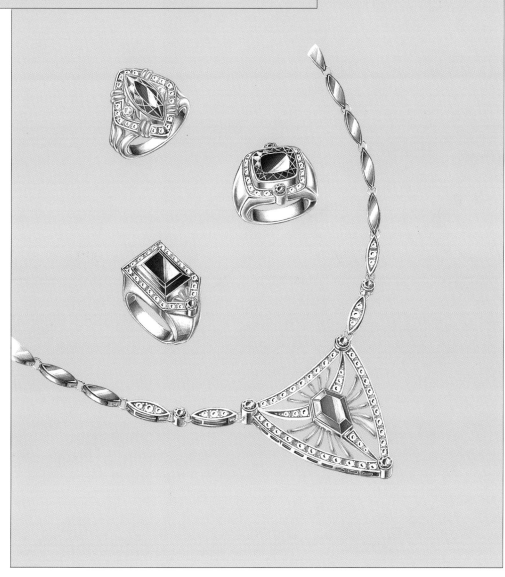

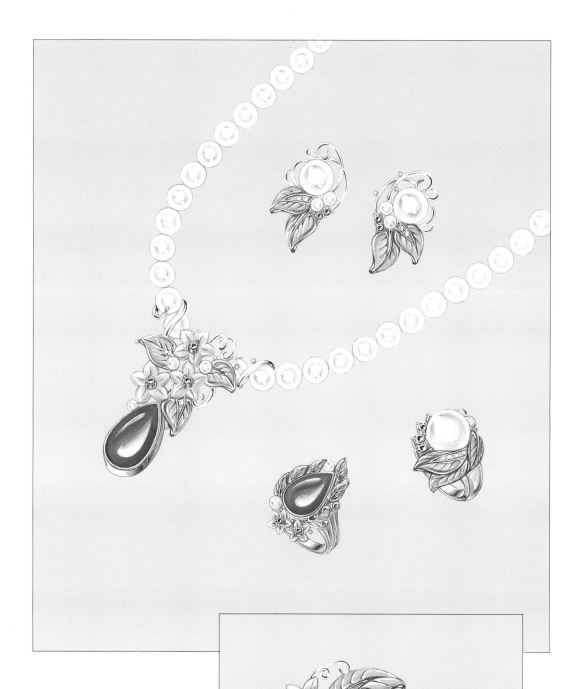

〔上〕
●耳環。18K、Pt、珍珠、紅寶石、鑽石

〔中〕
●項鍊。18K、Pt、珍珠、粉紅碧璽、紅寶石、
　鑽石

〔下〕
●戒指（右）。18K、珍珠、紅寶石、鑽石
●戒指（左）。18K、粉紅碧璽、紅寶石、珍珠、
　鑽石
●右：胸針。18K、Pt、珍珠、紅寶石、鑽石

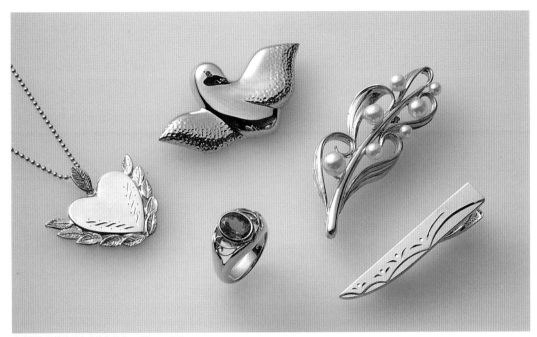

●應用各種技法所完成的作品（118頁～128頁）

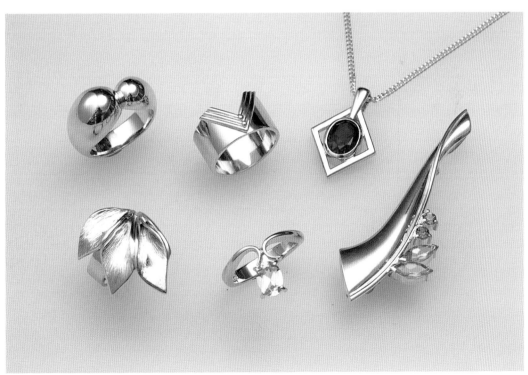

●左方之2件作品是應用蠟雕技法（59頁～65頁）
●右方之4件作品是應用金工技法直接完成的（100頁～110頁）

第 **1** 章

設計

設計圖的畫法

　　珠寶設計圖一般都以原寸表現，要在如此小的空間內繪圖必須使用細尖的筆來畫。珠寶設計圖最大的特色是精密度很高，這是在其它設計中沒有的。在掌握精密度的同時，設計圖是將三度空間的東西以二度空間的畫面來呈現。此外為了能充分掌握成品的預覽效果，具體寫實的表現是作畫的重點，基於這點考量，必須先從製作珠寶的金屬以及寶石的表現法開始學習。若能將金屬及寶石的畫法練熟，一定能把珠寶設計圖的基礎學得很紮實。至於繪圖的技巧則是隨著作畫的次數經驗來累積，只要多畫一定能畫出屬於自己品味的作品。

設計圖庫

　　即使是平常看慣的事物，若臨時想要畫下其模樣時，很多人都會有一時無法下筆的窘境。舉一植物的葉片來說，當你想要以它做為構圖時，大都無法將葉片的每個細節都記得很清楚，更何況要將之設計成珠寶，能快速將它的外形清楚地構思描畫出來的人則更少。

　　要將葉子的形狀做為珠寶設計的題材時，必須先練習素描臨摹各式各樣葉片素描。相對地，可將每日所見的事物中感覺美好的東西，隨手將之畫在素描本裡，這樣日積月累的練習是非常重要的。除了可應用在珠寶的題材外，其它如日常使用的器皿、鞋子等，只要覺得它有美感即可隨時將之素描下來。這些讓你有美的感受的東西，會觸動心中的靈感，在此階段也可漸漸提昇自己對美的鑑賞能力，有時雖不是一幅完整的繪畫，只擷取其中某一部分或只是簡單的素描也無妨，只要多畫一定有幫助。

　　設計圖與畫家所畫的作品不一樣，它是商品化過程中一個階段的作品呈現，因此不可以「我不會畫圖」或「沒有美術方面的才華」等理由而退縮、躊躇不前，只要對美麗的事物有感受的人，一定有能力畫設計圖。

　　為了磨練自己對美的品味及打開珠寶設計的通路，成立「設計圖庫」是件重要的事情，我們可以從圖庫當中延伸許多漂亮、有創意的作品出來。如何來靈活運用設計圖庫呢？請看以下如何將茶壺設計成鍊墜的過程（下圖）。

　　在粗淺的素描當中選取漂亮的線條，再添加一些補助線條，一點一點地來修飾設計圖。或許有些圖稿不一定馬上用得到，但這些累積的圖稿以後將成為你個人重要的資產，所以請勿猶疑，儘管去畫吧！

●以素描完成的茶壺草圖

●決定形狀之後，確定設計方向

●把素描轉換成寶石、金屬之後，則完成鍊墜之設計圖

自己可以動手做珠寶及各種插圖的剪貼簿，它可成為擷取美麗線條、學習構圖或平衡感的最佳範本，但它並不會因此固定你的美感或品味；它是一種磨練自己的工具，所以請珍惜自己對事物之美敏感的心，並將這種感性大膽豐富地表達出來吧！

設計用具的種類和使用方法

在此介紹的都是畫設計圖時必須使用的工具，這些大都在其它設計領域也通用的，很少是珠寶設計專用的工具，以下簡單介紹使用頻率最高的鉛筆、尺規、橡皮擦等的使用方法。

■ 鉛筆的削法

準備H、2H、4H的鉛筆，削鉛筆時使用削鉛筆機將筆心削尖，削完後記得要把鉛筆屑或粉末清除乾淨後再使用。

■ 線條的畫法

可使用三角板、圓形規板或橢圓規板。選擇一般小巧、輕薄的三角板即可，使用時方便手的移動，也能減少畫壞的機率，三角板大都使用在十字中心線及45°線上。(照片1,2)

圓規板或橢圓規板則使用於描畫寶石或金屬的曲線(照片3)。無論使用任何尺規，一定要將筆心與尺規呈垂直方向，並施以平均的力量來畫線(下圖)。

尺規用在畫直線、直角或圓形上相當好用，但也有許多線條是無法使用尺規來畫的，此時就要靠自己的手來畫了。利用手描時，要從自己覺得最順手的方向來畫，慢慢移動紙張，慢慢地描，則能很順暢地畫出所要的線條，要注意線與線之連接處，最好是自然流暢。

1.十字中心線的畫法

2.固定左手的三角板，移動右手的三角板

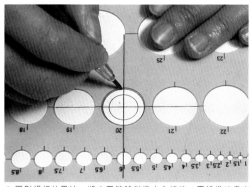

3.圓形規板的用法，將水平符號對準中心線後，再精準地畫出圓圈圖

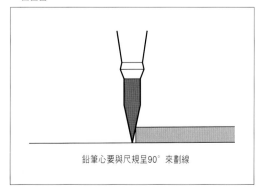

鉛筆心要與尺規呈90°來劃線

■ 陰影的畫法

添加陰影時，若只用鉛筆是較難表現其濃淡色調的自然變化，因此可使用紙筆，紙筆是以紙包捲固定而成的，前端可如鉛筆般削尖後使用。先用鉛筆添加陰影後，再以紙筆暈出濃淡適中的陰影。（照片1）

■ 橡皮擦的用法

可使用一般橡皮擦或是軟橡皮。將橡皮擦切成三角或四角形等有角度的形狀，或將少量的軟橡皮捲在竹籤上使用（照片2），如此可方便擦去細微的部分。

貴金屬的畫法

珠寶首飾大都使用鉑金（Pt）、黃金、K白金、銀等貴重金屬，金屬和木頭、紙等材質不同，它會有反射光線的光澤面，因此在描繪光澤面時，亮面部分與陰影部分必須以很強的對比來表現。添加陰影也稱「描影」（Shading），若能充分掌握描影的重點，就能漂亮地畫出光澤面的感覺。

描繪金屬的另一個重點是要表現出金屬的厚度，由於在設計圖上要以原寸來表現實際的厚度，所以要畫出寫實逼真的線條來。不管是多細薄的東西，為了畫出它的形體，一定有其最低限度的厚度，儘量在設計圖的重要部位正確地畫出所預想的厚度。

■ 描影的練習方法

描影是相當重要的繪圖技術，請務必認真地來練習。可參考珠寶雜誌上所刊登的珠寶圖片、目錄或簡介等，一邊觀察一邊練習描影，這是很好的練習方法。可能的話最好找黑白的圖片，如此較易掌握陰影的變化及牢記其描繪的重點（照片3）。此外，光源最好是來自左上方較佳。

1.利用紙筆暈擦出陰影的方向

2.把軟橡皮捲在竹籤上，方便使用

3.將描圖紙放在書或簡介的照片上面，描畫出珠寶的圖案，亦可做為描影的練習

■ 平面金屬的畫法

剖面是呈平面狀的金屬畫法，線條的畫法、厚度的表現及描影方法等，必須確實掌握要點勤加練習。最後，假設光源是來自左上方，添加陰影後，則大功告成。

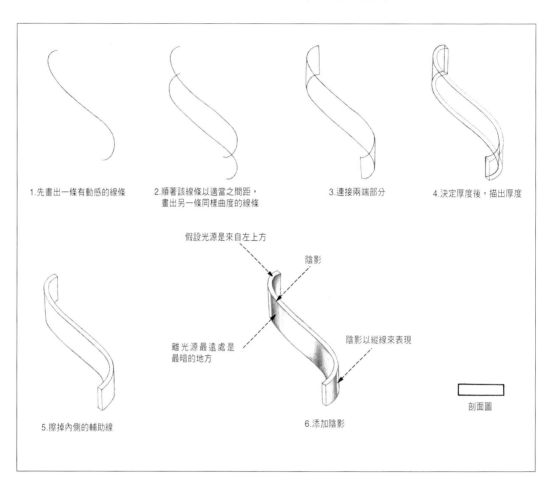

1.先畫出一條有動感的線條

2.順著該線條以適當之間距，畫出另一條同樣曲度的線條

3.連接兩端部分

4.決定厚度後，描出厚度

假設光源是來自左上方

陰影

離光源最遠處是最暗的地方

陰影以縱線來表現

剖面圖

5.擦掉內側的輔助線

6.添加陰影

■ 圓弧面金屬的畫法

剖面是呈半圓狀的金屬畫法，厚度的表現及不同的描影方向是其最大特徵。下圖的1~3與平面金屬畫法一樣。

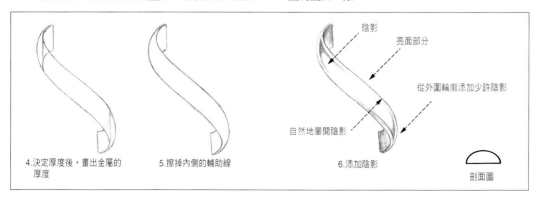

陰影

亮面部分

從外圍輪廓添加少許陰影

自然地暈開陰影

4.決定厚度後，畫出金屬的厚度

5.擦掉內側的輔助線

6.添加陰影

剖面圖

■ 凹面金屬的畫法

最後來練習剖面呈凹陷的金屬畫法，它也是平面金屬畫法的應用變化。下圖的1~3與平面金屬畫法一樣。

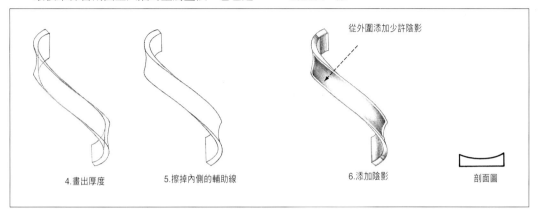

4.畫出厚度　　　5.擦掉內側的輔助線　　　從外圍添加少許陰影　　6.添加陰影　　　剖面圖

■ 金屬畫法參考範例

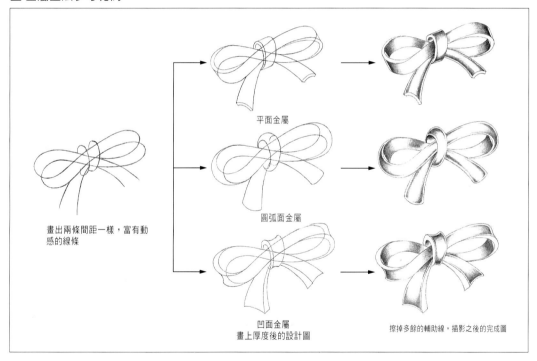

畫出兩條間距一樣，富有動感的線條

平面金屬

圓弧面金屬

凹面金屬
畫上厚度後的設計圖

擦掉多餘的輔助線，描影之後的完成圖

貴金屬表紋的表現

　　金屬表面除了亮面外，也有霧面、粗糙面及凹凸面等各種不同的處理方式，我們將這些經過處理的金屬表面效果稱為「表紋」（Texture），廣義而言，亮面也是金屬表紋的一種。

　　依據不同的表紋，能營造出珠寶商品不同的感覺和質感。金屬並非只是給人冷硬的感覺，也能表現出能感受人體體溫般的自然觸感與親和力，因此在製作珠寶母版時，金屬表紋是很重要的一部分。表面紋理有好幾種，在此介紹較具代表性的 4 種。在設計圖上，為了表現出金屬的各種形態，必須悉心鑽研其表現方式。

■ 金屬表紋的描影及表現方法

經過處理的金屬表面會有不同的光澤反射，例如凹凸不平的表面會產生紊亂的反射光，且光澤很弱。因此描影時亮面部份的顏色較淺，對比色較弱，依此光影的變化畫出表紋，陰影強烈的地方要加強表現表紋，明亮處則減少表紋。

■ 表紋的種類

在此介紹4種基本的表紋——

● 砂紋處理

利用金剛砂（極小顆的石榴石）在金屬表面噴打出細小的凹痕，或以砂紋專用鑿刀打出凹洞。它具有消光作用，也稱「消光處理」。

● 線紋處理

利用線紋鑿刀或砂紙在金屬表面刻劃打出一條條的細線，也稱「髮線處理」。

● 布紋處理

經線紋處理後，利用線紋鑿刀在金屬表面打出細微的交叉線，也稱「緞紋處理」。

● 木紋處理

在蠟模階段時即刻劃出較大而深的刻紋。

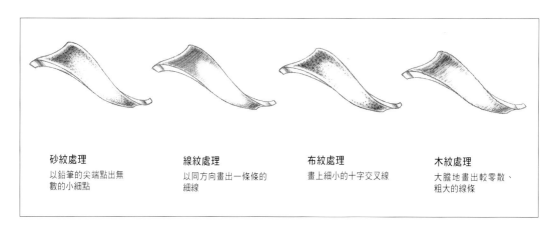

砂紋處理
以鉛筆的尖端點出無數的小細點

線紋處理
以同方向畫出一條條的細線

布紋處理
畫上細小的十字交叉線

木紋處理
大膽地畫出較零散、粗大的線條

寶石的畫法

寶石之美自古就吸引人們的注意，它神秘的光澤至今仍深深打動我們的心。當人們看到寶石，很自然會想將之佩戴在身上，而寶石的造型也發揮了其魅力所在，且永無止盡。為了引發出寶石的美，設計者不斷地構思各種造型，而這過程也是一件令人愉快的事。

為了將寶石的美發揮得淋漓盡致，因而以切磨的方法將原石切磨成各種形狀。以下說明較常使用的寶石切割種類及其描繪的方法。

■ 切割的種類及描繪的方法

寶石切割的種類有很多，不同的寶石造型其長寬的比率也不同，請參考實際的寶石切割圖（P.20），在此以最具代表性的切割做為說明。

通常在市面上所看到的寶石，以小顆的佔大多數，大顆的寶石較少。由於珠寶設計圖是依實際大小描繪的，所以在如此小的空間裡，若要將寶石切割面全部描上去的話，寶石將被這些線條填滿，反而無法表現出它的美。為了讓寶石看起來更漂亮、逼真，這些切割面要部份省略掉，不一定都要畫出來。

寶石的陰影可依不同寶石本身的質感去表現，透明的寶石可強調其光影對比，將反射光描繪進去，使寶石看起來更逼真。透明寶石中常見的切割法有圓形切割、橢圓形切割、梨形切割、馬眼形切割、心形切割、梯形切割、祖母綠形切割等。

在此以圖來說明這些切割（下圖右）及其省略的畫法。不透明或翡翠玉石類的的寶石大都是蛋面切割造型，在此也以圖來一一說明它們的畫法。

同樣的寶石，其畫法也會因人而異，在此介紹一種在工作上實際常用的方法。這是以寶石的桌面來決定畫法，若能熟練則畫起來駕輕就熟，且看起來與實際的刻面寶石非常相近。

首先說明最基本的寶石切割－圓形切割（下圖左），接著依序說明常用的幾種切割畫法。圓形切割在鑽石當中是最常見的，為了讓光全部反射到表面，其切割的角度都是經過計算出來的。除了鑽石外，紅寶及藍寶石等也常用這種切割法，因此它可說是寶石最基本的切割。

寶石畫上切割面，再加上描影來表現透明感，而光線大都來自左斜上方，所以描影時最亮的部分是左上的切割面。首先在桌面的左上方畫上最濃的陰影，然後用紙筆往右下方漸漸地暈開而形成光面，接著在周圍的切割面上對稱地畫上光和影，如此能充分表現出它的立體感。

其它的刻面寶石也和圓形刻面寶石的畫法要領相同，要勤加練習其陰影及亮度的表現。

至於蛋面寶石或玉石類的畫法，可在左上及右下方畫出陰影以產生圓弧的感覺，中間保持亮度則能顯現其立體感。

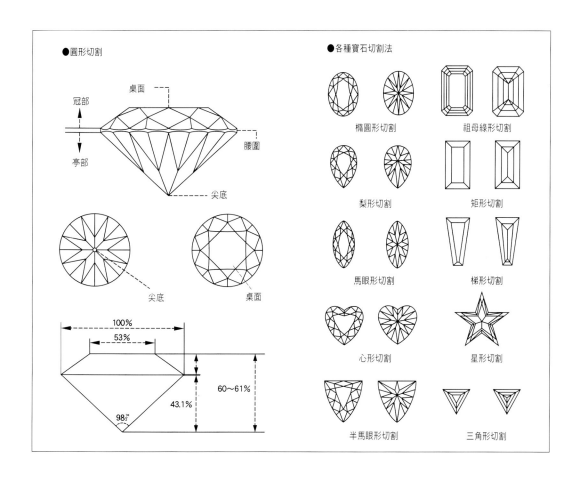

●圓形切割

桌面　冠部　腰圍　亭部　尖底

尖底　桌面

100%　53%　60～61%　43.1%　98½°

●各種寶石切割法

橢圓形切割　祖母綠形切割

梨形切割　矩形切割

馬眼形切割　梯形切割

心形切割　星形切割

半馬眼形切割　三角形切割

■ 圓形切割的劃法

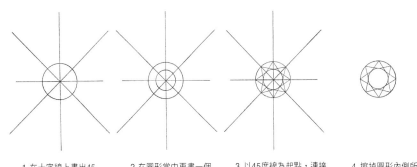

1. 在十字線上畫出45
度線，以圓形規板
畫出一個圓

2. 在圓形當中再畫一個
小圓

3. 以45度線為起點，連接
十字線、45度線與小圓
之間的交叉點後，形成
切割面

4. 擦掉圓形內側所
有的輔助線

5. 在桌面左上方及右
下方畫出陰影，再
以紙筆暈開形成透
明感

■ 橢圓形切割的畫法

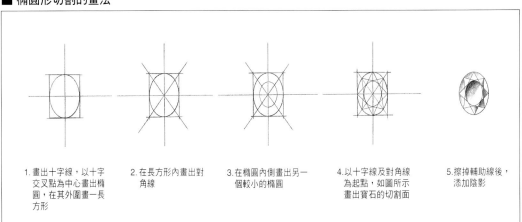

1. 畫出十字線，以十字
交叉點為中心畫出橢
圓，在其外圍畫一長
方形

2. 在長方形內畫出對
角線

3. 在橢圓內側畫出另一
個較小的橢圓

4. 以十字線及對角線
為起點，如圖所示
畫出寶石的切割面

5. 擦掉輔助線後，
添加陰影

■ 梨形切割的畫法

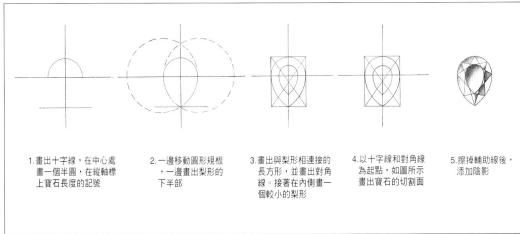

1. 畫出十字線，在中心處
畫一個半圓，在縱軸標
上寶石長度的記號

2. 一邊移動圓形規板
，一邊畫出梨形的
下半部

3. 畫出與梨形相連接的
長方形，並畫出對角
線。接著在內側畫一
個較小的梨形

4. 以十字線和對角線
為起點，如圖所示
畫出寶石的切割面

5. 擦掉輔助線後，
添加陰影

■ 馬眼形切割的畫法

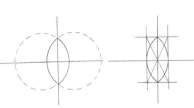

1. 以圓形規板配合水平線移動，畫出能通過寶石長度與寬度記號的圓

2. 畫出與十字線平行的長方形，並畫出對角線

3. 在寶石內側畫出另一個較小的馬眼形

4. 以十字線及對角線為起點，如圖所示畫出寶石的切割面

5. 擦掉輔助線後，添加陰影

■ 祖母綠形切割的畫法

1. 在十字線上畫出寶石長度與寬度的記號，連接起來形成長方形

2. 在寶石之縱軸上分三等分，並與四個角連結起來形成斜線，接著在四個角上畫出與斜線垂直的線

3. 連接三等分與垂直線和長方形之交叉點，形成三角形

4. 在內側以雙線畫出較小的祖母綠形

5. 擦掉桌面內側的輔助線後，添加陰影

■ 其它寶石切割的畫法

　　圓形或橢圓形寶石，都在其內側畫出相似的桌面後，再加上切割面，這方法也可應用在其它心形、三角形等的刻面寶石上，請多加應用練習看看。

心形切割　　　　三角形切割　　　　五角形切割　　　　半月形切割　　　　梯形切割　　　　矩形切割

■ 小顆刻面寶石的畫法

　　寶石的大小是以克拉為單位，1克拉是0.2公克。由於圓鑽的切割比率較固定，可依據鑽石的直徑或長度得知它的重量。

　　寶石有各種大小，其中一般將0.1～0.01克拉左右的寶石稱為「配石」。這些配石包括鑽石、紅寶、藍寶、祖母綠等，切割方式則有圓形、梯形、馬眼形等。

　　如0.02克拉圓形的刻面寶石，直徑約1.8mm，尺寸非常小，所以描畫時大都省略其切割面，只表現其桌面的陰影部分。在此介紹較常使用之配石的尺寸（下圖左）。

●配石的切割面

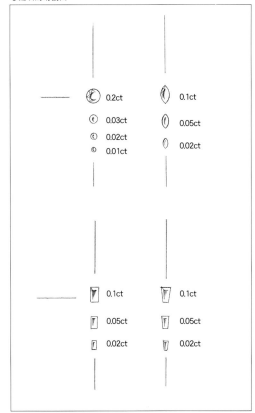

■ 蛋面切割的畫法

1. 在十字線上畫一個橢圓

2. 擦掉補助線後，在左上方及右下方添加陰影，並以紙筆暈開

■ 圓形蛋面的畫法

1. 在十字線上畫一個圓

2. 擦掉補助線後，在中間添加陰影以顯現其立體感

■ 其它蛋面切割的畫法

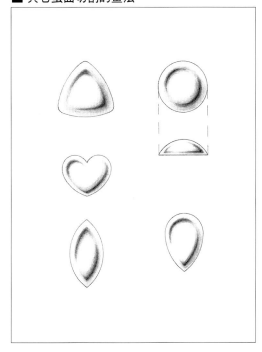

珠寶的構造

待熟練金屬和寶石的繪圖技巧後，再將之組合即可畫出完整的珠寶設計圖，此外必須瞭解珠寶的整體構造及寶石的鑲嵌方法，否則再漂亮的設計圖也會淪於無法製作或成了不適配戴的首飾。

為了避免這些錯誤，在此先介紹吊墜、戒指等幾種珠寶的基本構造、金屬配件以及各種寶石的鑲嵌方法。

■ 吊墜（Pendant）

吊墜可分成懸吊在鍊子上，以及與項鍊連成一體的吊墜（圖1,2），懸吊式吊墜的設計要加上「墜頭」，墜頭又可分為獨立式的和合成式依附在墜子本體上的墜頭（照片1）。不管是哪一種都必須考量其平衡感，及配戴時是否會傾斜等因素，再來決定墜頭的位置。

■ 胸針（Brooch）

胸針反面都附有穿過布料用的別針，由於別針的針頭、針尾必須附著針扣，因此畫設計圖時必須先考量針扣的位置（圖3）。別針的位置是整支胸針的重心，大都附著於上方1/3的位置，在此也介紹一些不同的針型及針扣（照片2）。若胸針是兼吊墜使用，則別針最好設計成隱藏式的。

1.各式墜頭

2.各式針扣及針型

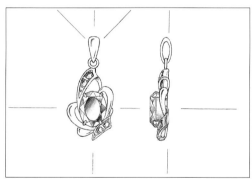

●圖1.獨立式墜頭

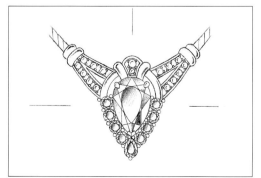

●圖2.與項鍊一體的吊墜

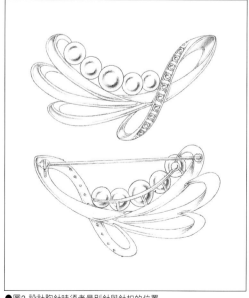

●圖3.設計胸針時須考量別針與針扣的位置

■ 夾式耳環（Earring）

　　夾式耳環可分為「單體式」及「垂吊式」兩種，其耳扣也有「螺旋式」及「彈性夾式」兩種（照片1、2）。由於耳垂面積有限，所以設計大型耳環時，要先畫出耳朵的形狀，再構思耳扣的位置（圖1）。

　　原則上成對（兩個為一組）的耳環，必須左右對襯（圖2）。設計圓環形耳環時須附側面圖（圖3）。

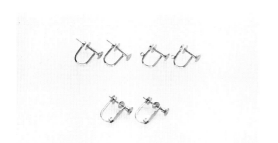

1.螺旋式耳環的耳扣

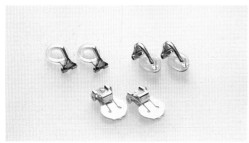

2.夾式耳環的耳扣

■ 針式耳環（Pierced-Earring）

　　針式耳環也要考量耳朵的大小，要避免設計得太大。這種耳環也可分為「單體式」及「垂吊式」兩種（照片3），其中單體式針式耳環要注意耳針的位置，若重心不對會造成耳環上下翻轉的現象（圖4）。

3.各種針式耳環的耳針

●圖1.先畫出耳朵的外形，再設計耳環的造型

●圖2.成對的耳環若左右方向不同時，要描繪兩個左右相對稱的圖形

●圖3.圓環造型耳環

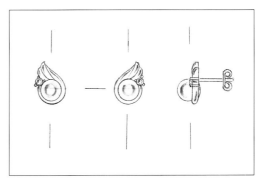

●圖4.單體式針式耳環要考量重心，再決定耳針的位置

1.寬嘴式金屬夾

■ 袖扣

　　為了讓袖扣在襯衫上便於使用，目前有一種稍為傾斜式的金屬配件（照片2）。它和耳環一樣，原則上設計時必須左右對稱，此外經常將領夾或領針和袖扣，以三件成套方式設計（圖1）。

2.袖扣的配件

■ 領針

　　領針和針式耳環一樣容易上下翻轉，設計之造型若有上下之分時，要將針的位置畫在較上方處，並在下方添加補助別針（圖2，照片3）。

3.領針的配件

■ 領夾

　　市面上販賣的領夾用的金屬夾零件有大中小三種尺寸（照片1），若大於或小於這些尺寸時則須要自己設計製作。金屬夾的設計圖是由左向右，金屬表面若有文字或上下都有圖樣時，要注意其位置所在（圖1）。

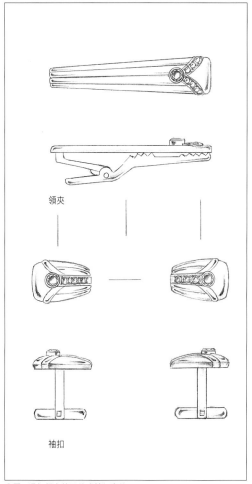

領夾

袖扣

●圖1.添加領夾的三件式袖扣套件

●圖2.細長的領針，要在下方添加補助別針

■ 手鐲與手鍊

手鐲是硬式環狀，而手鍊是軟式節鍊。硬式手鐲和戒指一樣要畫三面圖（上視、正面、側面）或立體圖（圖1），手鍊則是畫它的展開圖（圖2）。手鐲的尺寸因性別之不同而有差異，此外也要視預留多少伸縮空間而定。（全長約15公分～25公分）

●圖1.硬式手鐲

●圖2.軟式手鍊，只要寫實地畫出幾個鍊節即可

■ 項鍊（項圈）

項鍊圓周的長度，若沒有特別指定時，一般是以周長40公分的圓（直徑約13公分）為基準。設計項圈時以此為大致的標準來畫，而其它形式的項鍊，則要加上垂懸於脖圍下方的長度。目前市場上有幾種現成的項鍊扣環供選用，也有為配合項鍊造型所特別設計的項鍊扣環。

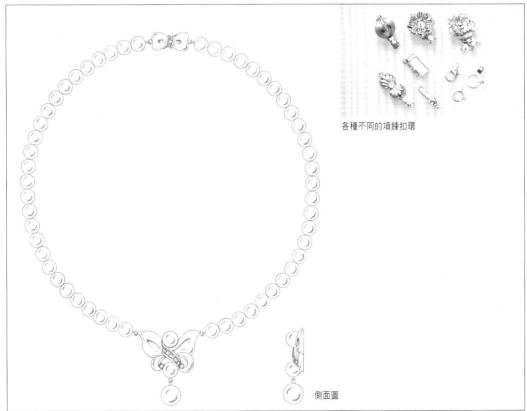

各種不同的項鍊扣環

側面圖

■ 戒指

戒指在珠寶當中是需求度最高的商品，在此稍加詳細地來介紹。戒指可大致分為二種 A.以寶石為主體的寶石戒指，以及 B.以造型設計為主的花式金屬戒指。

首先來說明寶石戒指的基本構造，寶石戒指近來為加強其設計性，並非完全以寶石為主，設計時亦同時需考量寶石與整體造型是否協調一致。

瞭解基本構造後，即能愉快地練習畫寶石戒指的設計圖。

● 戒指各部位的名稱（下圖）

「主石」－鑲在戒面中間的寶石，一般都位於戒指最高的地方，除此之外，近來以其它方式設計的變化也愈來愈多。

「配石」－為了突顯主石，在其周圍鑲嵌一些小顆的寶石，這些小顆的寶石即稱為「配石」。

除了經常當配石用的小鑽石之外，也有使用紅寶、藍寶等有色寶石做為配石，這種以顏色對比突顯主石的設計也愈見增多。

「圍」－指手指套入金屬圈的部分，從正面看圍部大都是正圓形，除此之外，圍部也可能是四角形或三角形。

「肩」－指連接圍部與戒面鑲座之間的金屬部分（沒使用配石時，則與主石鑲座連接），它仿照人體，讓肩部聳起。

「腰」－指圍部與配石、肩部之間所形成的空間，這部分常常添加一些花紋或配石鑲座的爪線。

「圍頂」－指戒指內側、腰部下方，手指頂到的部位。

● 設計戒指時的注意事項

在此提出幾點設計寶石戒指或花式金屬戒指時，必須共同注意的事項——

1. 圍部必須配合指圍的尺寸來設計。
2. 要考量金屬戒圈適當的厚度，以免妨礙手指的活動（戒圈若太厚的話，配戴時會撐開旁邊的手指而不舒服）。
3. 運用寶石時應放置於能突顯其特色的位置（特別是主石）。
4. 有效地安置配石（如配戴時手指應不致於遮住配石）。
5. 不妨礙手指的活動機能（如太粗重或戒圈太寬的話，會導致手指無法彎曲等）。

●戒指各部位的名稱

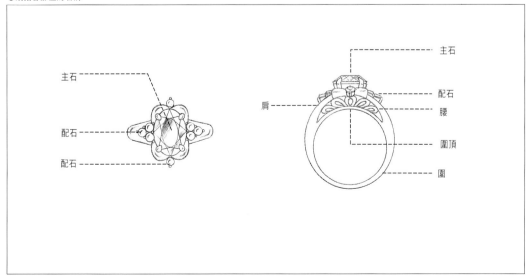

寶石的鑲法

寶石有各式各樣的鑲法，以不同的鑲法所完成的作品會有截然不同的風味。

例如婚戒大都採用爪鑲，它能緊緊地抓住鑽石，而且能讓鑽石顯得更大、火光更美。以 6 支爪來鑲鑽石，從側面也可清楚地看到寶石。爪鑲是自古以來就有的基本鑲法，今後應該也會繼續留存下去。

如今為了配合某些設計，必須不斷從傳統的鑲法中研發出新的鑲嵌技術。在此介紹的除了「爪鑲」及「釘鑲」外，也有珍珠專用的「珍珠鑲」（穿洞並使用接合劑）、內爪鑲（內部裝上鑲爪）等。

因此設計珠寶時，必須參考各種鑲法，選出一種能突顯寶石魅力又能兼顧珠寶整體美的鑲法。

■ 鑲法的種類

除了配石以外的寶石，一般都使用爪鑲或包鑲，而鑲爪很少以獨立形態出現，大都附有台座，蛋面寶石的台座和寶石的外形差不多大小，以薄金屬片製作而成，而一般刻面寶石的台座則比寶石稍小一點。鑲爪的造形及大小，可分成如下圖幾種。

■ 鑲爪的位置

除了包鑲外，爪鑲是在台座上附有鑲爪，橢圓形切割的寶石，其鑲爪的位置一般位於寶石外圍長方形的對角線與寶石之交接處。也有在寶石上下左右的十字位置上放置六支爪或八支爪等，至於框角爪則是為了將寶石之尖角處包起來，通常位於寶石的角度上（次頁圖1）。

●鑲爪的種類

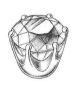

立爪
無台座，能突顯寶石光彩的鑲法

方形爪
經常使用在祖母綠形刻面寶石四個角上的方形爪

框角爪
框角用的鑲爪，為保護有尖角的寶石而研發出把角框起來的鑲法

直條爪
直條狀鑲爪，大都用於刻面寶石上

三角爪
剖面是三角形的鑲爪，大都用於珍珠的鑲嵌上

包鑲式
以很薄的金屬片將寶石四周包起來的鑲法

八爪
在寶石上鑲上8支直條爪

板爪
將寶石之兩端鑲上扁平狀之金屬

■ 配石的鑲法

現代珠寶當中有效應用配石的設計相當多，所使用的配石大都以圓形鑽石為主，但也有使用紅藍寶等有色寶石，利用顏色的對比來突顯設計的效果。

配石的鑲法大致可分為「釘鑲」與「爪鑲」兩種，釘鑲是直接將寶石埋入金屬當中，有數種技法（圖2）。爪鑲也有幾種技法，但大都使用線爪（圖3）。

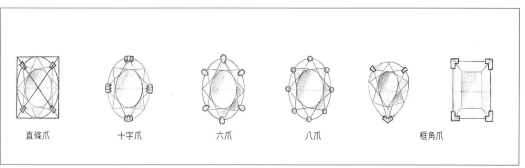

| 直條爪 | 十字爪 | 六爪 | 八爪 | 框角爪 |

●圖1.鑲爪的位置

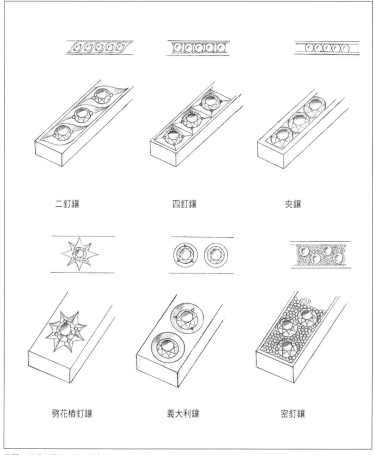

二釘鑲　　　　四釘鑲　　　　夾鑲

劈花椿釘鑲　　　義大利鑲　　　密釘鑲

●圖2.使用於配石的釘鑲鑲法

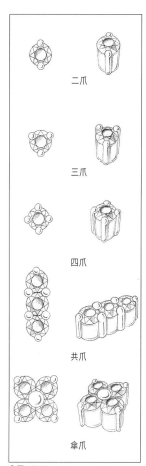

二爪

三爪

四爪

共爪

傘爪

●圖3.線爪

戒指的畫法

　　至此，我們已學習了貴金屬和寶石的基本畫法，以及在設計上必須瞭解的珠寶構造原理，深入理解後，接下來開始練習設計圖的具體畫法。

　　珠寶首飾可分為戒指、吊墜、胸針、袖扣、領針等種類，在此舉出需求度最高的戒指為例來詳細說明。

　　戒指比其它類珠寶更具立體感，且限制較多，因此其設計圖較難畫，若能熟練戒指的畫法，其它的就輕而易舉了。現依照繪圖順序來說明，請務必確實練習。

　　首先依照上視圖（由上往下俯視戒面所畫的圖，也稱俯視圖）、正面圖（描畫整個戒圈的正面）、側面圖（描畫戒圈的側面）以及立體圖（描畫戒指的透視斜面）的順序說明。

　　製作戒指時，一定要有上視圖，此外若附有正面圖、側面圖的話，會對製作更有幫助，若想看出戒指的整體感時，則須要立體透視圖。

　　現以花式金屬戒指的具體畫法為例來說明。

●上視圖的畫法

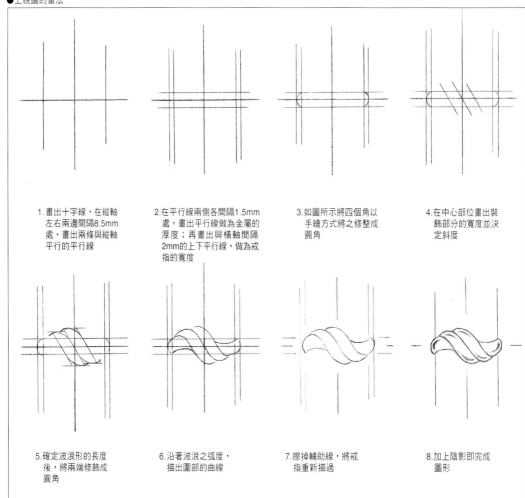

1.畫出十字線，在縱軸左右兩邊間隔8.5mm處，畫出兩條與縱軸平行的平行線

2.在平行線兩側各間隔1.5mm處，畫出平行線做為金屬的厚度；再畫出與橫軸間隔2mm的上下平行線，做為戒指的寬度

3.如圖所示將四個角以手繪方式將之修整成圓角

4.在中心部位畫出裝飾部分的寬度並決定斜度

5.確定波浪形的長度後，將兩端修飾成圓角

6.沿著波浪之弧度，描出圍部的曲線

7.擦掉輔助線，將戒指重新描過

8.加上陰影即完成圖形

■ 上視圖的畫法

　　吊墜、胸針等屬於較平面的造型，只要有上視圖就可瞭解它的整體造型；而戒指為了進一步瞭解它的高度及寬度，則必須添加陰影。

　　從上視圖可以知道戒指的指圍，因此指圍要正確地畫上內徑線，有關指圍的尺寸請參考P.99。至於圍部的線條是顯示金屬的厚度及弧

度，要不斷練習達到線條美麗熟練為止。

　　在此舉例厚度1.5mm、寬4mm、指圍9（內徑17mm）的花式金屬戒之上視圖來說明。此戒指之金屬剖面為圓弧形，另外也舉出剖面為平面及凹面的戒指上視圖做為參考（圖1）。

● 圖1.上視圖例

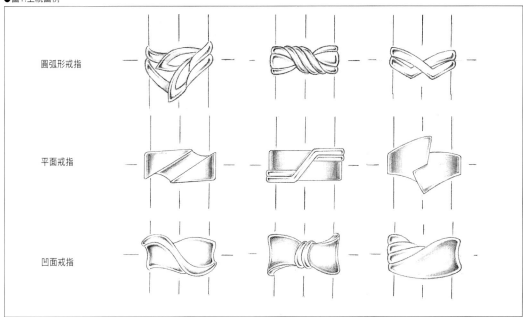

圓弧形戒指

平面戒指

凹面戒指

● 圖2.各種設計圖的名稱

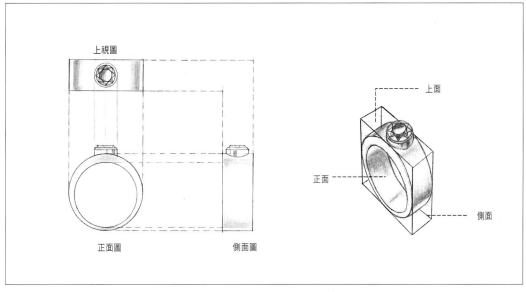

上視圖

正面圖　　　　　　　側面圖

上面

正面

側面

■ 正面圖和側面圖的畫法

透過上視圖無法表達完全的設計，必須加畫正面圖或側面圖。正面圖是從戒指正面、側面圖是從戒指側面所描繪的圖（前頁圖2），這些圖就像是建築上所用的施工圖一樣，若無法正確地描畫，則原來的構思也無法製作、或在製作階段時變了樣。尤其當這些設計圖要委託第三者來製作時更重要，縱然是自己製作，這些圖在製作過程中或對製作方法都會有幫助。

在此舉出幾項畫戒指的正面或側面圖時要注意的原則。這只是一般的原則，不同的設計也有不同的注意事項。

1.戒指的內徑即是指圍的尺寸。

2.圍的厚度最厚是3-4mm，一般是1-2mm。

3.添加刻面寶石時，請勿露出尖底。

4.畫出金屬的稜線。

5.上視圖和正面圖、側面圖的輔助線須一致。

●圖1.正面圖的各種變化

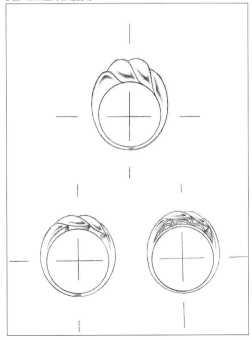

■ 正面圖的畫法

熟悉上視圖畫法之後，可試著畫正面圖（厚1.5mm、寬4mm、指圍9，圖2）。在此階段舉出幾種不同造型的圖例（圖1）。

●圖2.正面圖的畫法

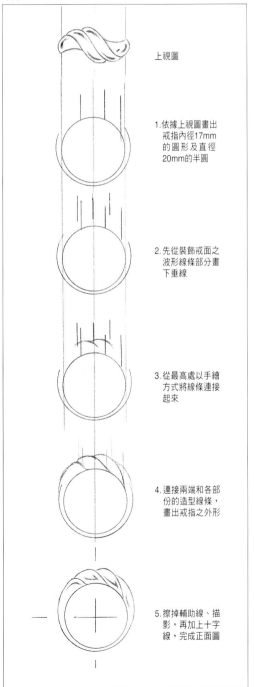

上視圖

1.依據上視圖畫出戒指內徑17mm的圓形及直徑20mm的半圓

2.先從裝飾戒面之波形線條部分畫下垂線

3.從最高處以手繪方式將線條連接起來

4.連接兩端和各部份的造型線條，畫出戒指之外形

5.擦掉輔助線、描影，再加上十字線，完成正面圖

■ 側面圖的畫法

　　熟練上視圖、正面圖的畫法之後，接著來練習畫側面圖（圖1）。

　　設計之圖形亦能有不同的變化，請參考圖2。

●圖1.側面圖的畫法

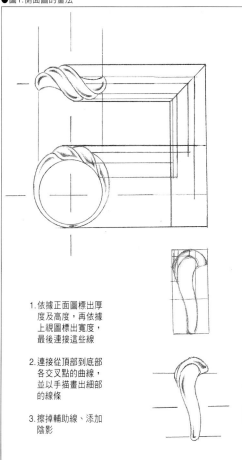

1. 依據正面圖標出厚度及高度，再依據上視圖標出寬度，最後連接這些線

2. 連接從頂部到底部各交叉點的曲線，並以手描畫出細部的線條

3. 擦掉輔助線、添加陰影

●圖2.側面圖的變化

■ 立體圖的畫法

　　一般製作施工圖，只要有上視圖、正面圖、側面圖就足夠了，但當我們要向第三者敘述戒指整體的細部構造或感覺時，就要借助立體透視圖（從斜上方所看的圖）來說明。

　　畫立體圖之前必須先理解透視圖法，在此簡單地解說一下透視圖，再說明立體圖的畫法。

■ 透視圖法

　　透視圖法是將我們眼中所看到的立體之物畫出等距離感覺的表現法。和戒指一樣也是立體的珠寶，依據透視圖法來描繪亦能呈現非常立體寫實的畫面。透視圖法可分為一點透視法、二點透視法、三點透視法（次頁圖1，2，3）。大都從斜上方所畫出的戒指，通常是以三點透視法來表現其立體感。

　　當人們在注視事物時，事物的大小會因眼睛與對象物之間距離的遠近而有變化，當對象物非常遠時，我們只能看到一個點或幾乎看不見，此消失的點稱為「消失點」。此消失點若能以三點來作畫時稱之為「三點透視法」，此種繪圖法有專書詳細介紹。在此簡要地說，利用透視法繪圖時，其要點是「同樣長度的東西，其距離愈遠時則看起來愈短」。立體平行線也一樣，愈遠的方向，其間隔會愈窄（次頁圖4）。

　　例如：鐵路、枕木或從窗口眺望大樓、樹木等，近處所看的景物最大，距離愈遠則景物愈變愈小。

　　戒指本身尺寸很小，但其景深很長，若不以距離感來表現，則看起來會斜斜歪歪的、且會誤判寶石尺寸的大小。因此應用透視圖法與作品架構拿捏準確，多多練習戒指的畫法是很重要的，練習時和描影的練習一樣，可先從描繪產品的目錄或手冊上的照片開始。

●圖1.一點透視法

所有的景物看起來全集中於一點，例如
當人在屋內觀看室內時

●圖2.二點透視法

於左右兩方可看到二點的消失點，例如
從中間位置觀看建築物時

●圖3.三點透視法

於左、右及上方（或下方）可看到三點的消失
點，例如從斜上方往下看對象物時

■ 橢圓的畫法

戒指的內側一般是正圓形，必須根據透視法
來練習在左斜上方所呈現的橢圓（圖5）。

正圓形從斜上方來看會成為橢圓，此橢圓要
以手描方式練習至熟練為止。會畫橢圓之後，再
添加厚度及寬度，並從平面戒指開始依序練習其
畫法。

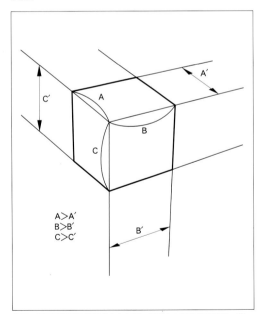

●圖4.以三點透視法所畫成之立方體，實際上A.B.C.各線條是一樣
長度，但距離愈遠之處則線條變得愈短，距離愈遠處平行線之間
隔變愈窄

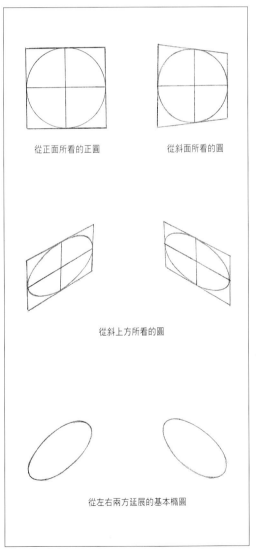

從正面所看的正圓　　　從斜面所看的圓

從斜上方所看的圓

從左右兩方延展的基本橢圓

●圖5.橢圓的畫法

■ 平面戒指的畫法

在此依順序介紹平面戒指的畫法，練習時要　　避免看起來歪斜、不正的情形。

1.畫出基本橢圓　　2.在橢圓的後面再畫出　　3.分別在兩橢圓的外側　　4.擦掉輔助線、描影
　　　　　　　　　一個稍小並與之平行　　　畫出較大的橢圓，標
　　　　　　　　　的橢圓，連接兩端　　　　示出金屬的厚度

■ 圓弧形戒指的畫法

接著練習圓弧形剖面戒指的畫法，請注意厚　　度的表現。

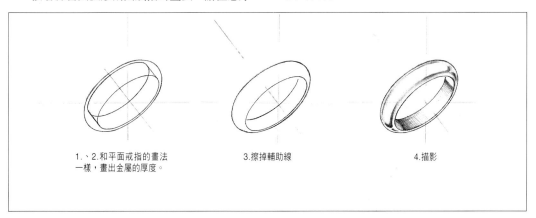

1、2.和平面戒指的畫法　　　　3.擦掉輔助線　　　　　　4.描影
一樣，畫出金屬的厚度。

■ 花式金屬戒的畫法

從之前所學會的花式金屬戒三面圖來試著畫　　以一定要正確地畫。在此舉出幾種花式金屬戒立
立體圖，因為有上視、正面、側面圖可對照，所　　體圖的畫法，請多加練習（次頁圖1）。

1.畫出指圍寬度的圓弧形戒　　2.在頂部添加裝飾的波　　3.擦掉輔助線，描影
　指，在中心部位畫出高度　　　浪曲線
　及深度延伸的輔助線

●圖1.花式金屬戒的立體圖

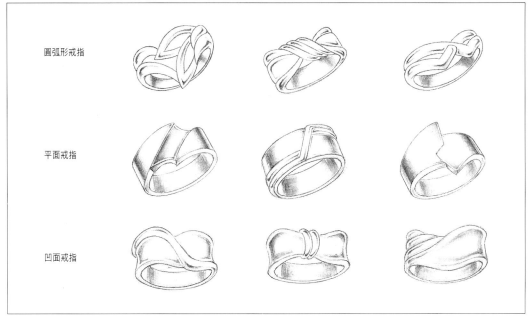

圓弧形戒指

平面戒指

凹面戒指

寶石戒指的畫法

熟練上述金屬戒指的畫法後，接著練習鑲有寶石戒指的畫法（圖2）。首先要理解之前所學戒指的基本構造之外，還要注意寶石的位置及高度等，請以各種角度來觀察實際的戒指，並多加練習其畫法。

■ 上視圖的畫法

在此舉出中間鑲橢圓形切割主石（12mm×9mm），兩側各鑲3顆配石（2mm）的戒指為例（次頁圖1）。

●設計時的注意事項

1. 注意鑲爪的位置及長度
2. 將配石放置於能突顯主石的地方
3. 選擇適宜的配石鑲爪

■ 正面圖的畫法

在此舉出肩部與圍部一體的戒指（次頁圖2），同樣是上視圖，請觀察如何做不同變化（次頁圖3）。

●設計時的注意事項：

1. 台座若太低的話，寶石的尖底會露出來，所以要留意高度。
2. 充分掌握鑲爪的金屬厚度。
3. 為了突顯主石，通常配石是位於較低處。
4. 對於腰部是否要添加花紋或是台座的爪線等，都是設計時要考慮之重點。

●圖2.寶石戒指的上視圖

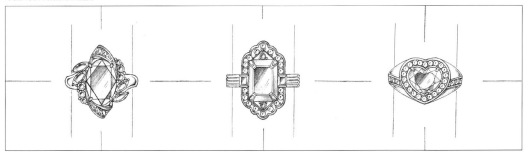

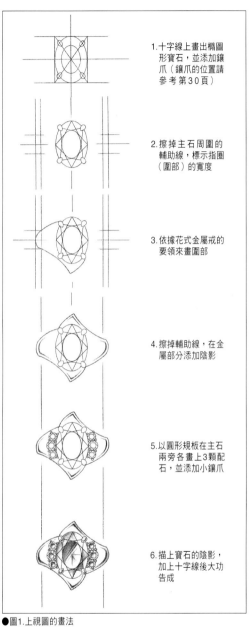

1. 十字線上畫出橢圓形寶石，並添加鑲爪（鑲爪的位置請參考第30頁）

2. 擦掉主石周圍的輔助線，標示指圍（圍部）的寬度

3. 依據花式金屬戒的要領來畫圍部

4. 擦掉輔助線，在金屬部分添加陰影

5. 以圓形規板在主石兩旁各畫上3顆配石，並添加小鑲爪

6. 描上寶石的陰影，加上十字線後大功告成

●圖1.上視圖的畫法

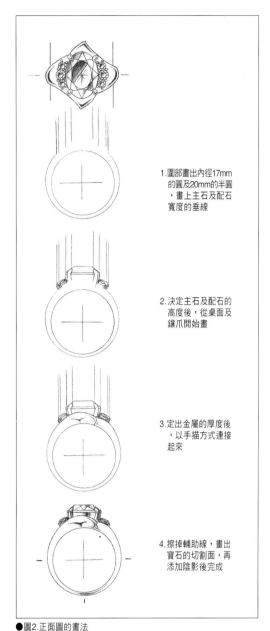

1. 圍部畫出內徑17mm的圓及20mm的半圓，畫上主石及配石寬度的垂線

2. 決定主石及配石的高度後，從桌面及鑲爪開始畫

3. 定出金屬的厚度後，以手描方式連接起來

4. 擦掉輔助線，畫出寶石的切割面，再添加陰影後完成

●圖2.正面圖的畫法

●圖3.正面圖的各種變化

■ 側面圖的畫法

側面圖可清楚地看到肩部的設計,所以肩部有裝飾時最好畫出側面圖。若是對稱式的設計,畫一邊的側面圖即可,但若是不對稱的設計則要畫出兩邊的側面圖。

● 設計時的注意事項

1. 配石與主石鑲爪的接合要平順
2. 要畫出腰部的緊縮度

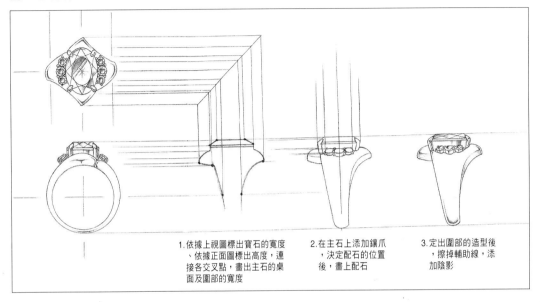

1. 依據上視圖標出寶石的寬度、依據正面圖標出高度,連接各交叉點,畫出主石的桌面及圍部的寬度

2. 在主石上添加鑲爪,決定配石的位置後,畫上配石

3. 定出圍部的造型後,擦掉輔助線,添加陰影

■ 立體圖的畫法

台座是位於較高處,所以畫立體圖時要注意高度的表現,另外可在寶石的桌面方向表現其高度。

● 設計時的注意事項

1. 寶石的大小平衡感要和上視圖的大小一致

2. 由於寶石的造型是用手描,所以要特別留意桌面的位置。

3. 肩部與圍部的連接部位要仔細描畫,要留意是否歪斜了。

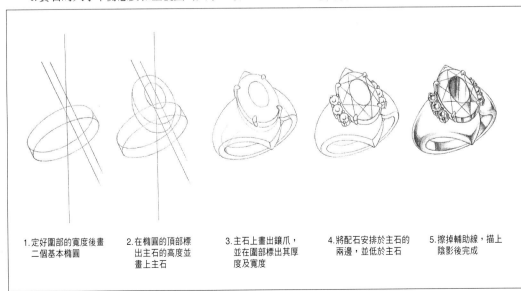

1. 定好圍部的寬度後畫二個基本橢圓

2. 在橢圓的頂部標出主石的高度並畫上主石

3. 主石上畫出鑲爪,並在圍部標出其厚度及寬度

4. 將配石安排於主石的兩邊,並低於主石

5. 擦掉輔助線,描上陰影後完成

■ 有效使用描圖規板

這是為配合寶石的形狀及方便描畫戒指所開發出來的專用描圖規板，這種規板可畫出一般設計用規板所無法畫出的部分，更能縮短繪圖時間，是非常有效率的工具（照片1、2）。

專用描圖規板有心形、馬眼形、祖母綠形等形狀、也有圓弧形或平面戒指的立體圖用規板、可馬上畫出鑲有寶石的上視圖規板、以及正面圖用或標示出鑽石克拉數的配石用規板等多樣種類（圖）。

2.使用描圖規板來畫設計圖

1.各種描圖規板

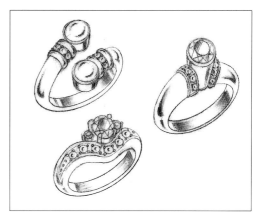

●使用立體圖用規板所完成的設計圖

著色方法

珠寶設計圖的著色大都使用彩色鉛筆或水彩顏料。經過著色的設計圖會增加真實感，在視覺上也能充分掌握金屬的顏色及寶石顏色的對比。

當考慮金屬要使用K金或鉑金（Platinum）、配石要使用鑽石或紅寶石等素材時，先在設計圖上著色看看是非常重要的。

在此先介紹使用彩色鉛筆的簡易著色法，讓剛入門的人也能輕鬆上色。後半段則介紹水彩的著色方法，請多參考。著色方法也可參考同系列叢書「珠寶設計繪圖入門」。

■ 簡易著色法

可準備彩色鉛筆（12-24色）、白色水彩以及水彩筆。彩色鉛筆最好是水性的，較易表現出暈色的效果。

著色時的要點是以陰影為中心先著色，明亮處則留白不著色，強調明亮處時，可從上面塗白色水彩。整體的外形以削尖的彩色鉛筆描其邊緣，在畫面上再描出該強調的部分。

● 金屬的著色

在此依序介紹銀色系金屬（鉑金、K白金、銀）及金色金屬（純金、18K金）的著色方法（次頁圖1、2）。

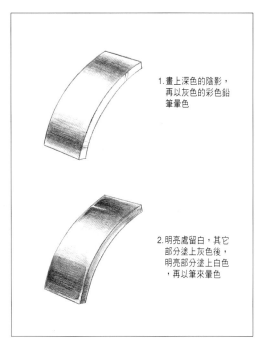

1. 畫上深色的陰影，
 再以灰色的彩色鉛
 筆暈色

2. 明亮處留白，其它
 部分塗上灰色後，
 明亮部分塗上白色
 ，再以筆來暈色

●圖1.銀色著色法

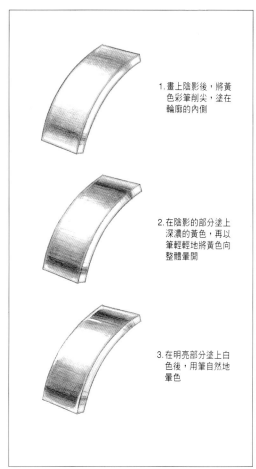

1. 畫上陰影後，將黃
 色彩筆削尖，塗在
 輪廓的內側

2. 在陰影的部分塗上
 深濃的黃色，再以
 筆輕輕地將黃色向
 整體暈開

3. 在明亮部分塗上白
 色後，用筆自然地
 暈色

●圖2.金色著色法

●圖3.金屬的著色範例

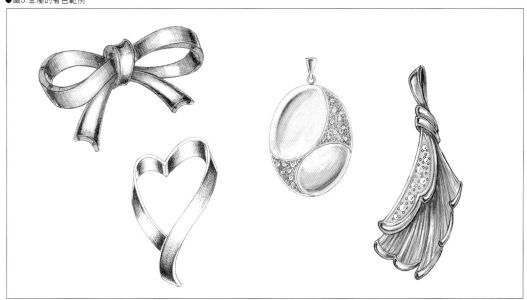

■ 寶石的著色

手邊有實際的寶石時，儘量尋找相近的顏色來著色，手邊沒有寶石時，可參考寶石圖書或照片來決定使用的色調。在此舉出代表性之鑽石、紅寶石、土耳其石、珍珠的色調，若已熟練鑽石或紅寶石的畫法，其它刻面寶石也可以它們為基準來畫。此外若能熟練土耳其石或珍珠的畫法，則其它蛋面半寶石的畫法就輕而易舉了。

●鑽的著色

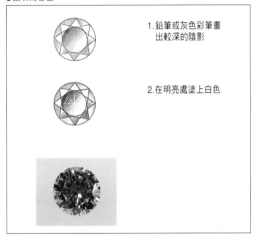

1.鉛筆或灰色彩筆畫出較深的陰影

2.在明亮處塗上白色

●紅寶石的著色

1.輕輕的畫出陰影

2.以削尖的紅色彩筆描出其輪廓

3.陰影部分以較濃的顏色著色後，再將顏色向全體暈開

4.明亮處塗上白色，再經暈色後完成

（其它如藍寶石、拓帕石、紫水晶、海水藍寶的著色法皆和上述相同）

●土耳其石的著色

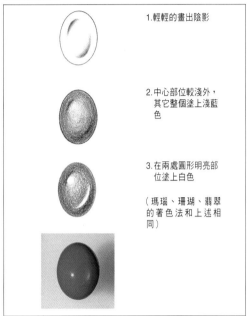

1.輕輕的畫出陰影

2.中心部位較淺外，其它整個塗上淺藍色

3.在兩處圓形明亮部位塗上白色

（瑪瑙、珊瑚、翡翠的著色法和上述相同）

●珍珠的著色

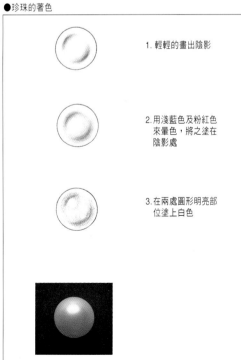

1.輕輕的畫出陰影

2.用淺藍色及粉紅色來暈色，將之塗在陰影處

3.在兩處圓形明亮部位塗上白色

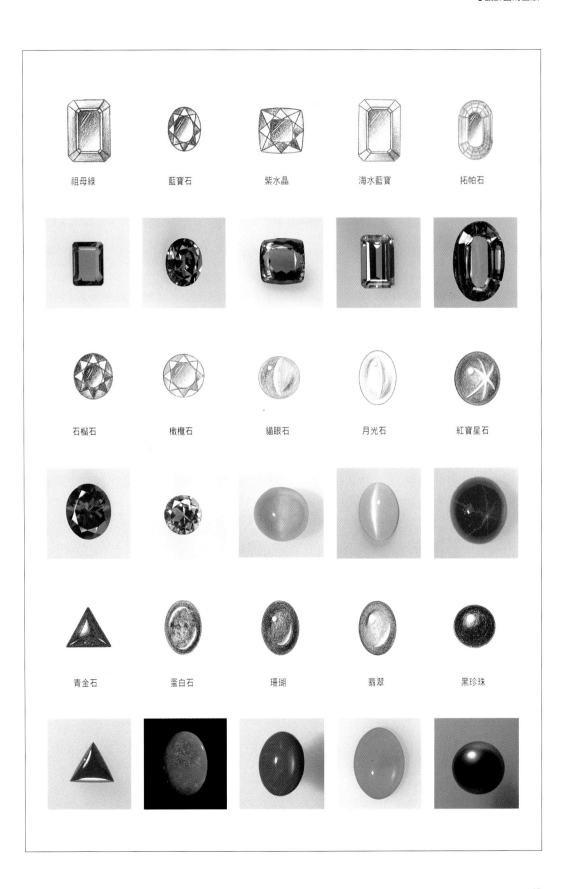

祖母綠	藍寶石	紫水晶	海水藍寶	拓帕石

石榴石	橄欖石	貓眼石	月光石	紅寶星石

青金石	蛋白石	珊瑚	翡翠	黑珍珠

■ 水彩著色法

　　準備24色的水彩顏料、水彩筆及調色盤，另外準備2、3個洗筆用的容器（杯子等），可分別洗不同顏色的筆。

　　著色的要點與前述的簡易著色法相同，以陰影為中心先畫上較濃的顏色，明亮部位則塗上白色。為了強調光線反射的感覺，可用白色描出切割面的線條。在此舉出紅寶鑲鑽白金吊墜的著色為例來說明（圖1）。

1.先以鉛筆完成設計圖

2.金屬部分由裡往外塗上白色，接著在紅寶石上塗上紅色、鑽石塗上白色

3.在紅寶石表層整個塗上一層淺淺的紅色，陰影部分則塗上黑色或青色之後，再暈色

4.亮面處塗上白色，再以白色描出寶石切割面的線條

●圖1.紅寶鑲鑽白金吊墜的水彩著色法（使用描圖紙）

●圖2.各種鑲嵌寶石設計圖之著色

設計圖的構思

在設計構圖時，留在頭腦中的印象、想法以及設計圖庫等都是非常重要的資產。一般都是先將心中的印象或想法，經過一段時間發酵、醞釀後而形成珠寶的設計，但仍有幾種構思的方法。例如，我們無法滿足於只會畫一種設計圖，而希望能擴展靈感的來源，並發展出各式各樣豐富的設計。

為了避免在形成立體構造時產生各種製作上的困難，也有從一開始就做成立體三度空間的設計，在此舉出幾種能啟發人們豐富創造力的方法。

設計上應注意的事項

能自由擴展想像之翼，並構思設計，是一件令人愉快之事。但設計圖無論畫得多漂亮，它並不是最後的完成品，而只是一個過程。為了減少製作上之困難，在畫設計圖時就要先解決事先能想到的問題。在此舉出設計時要留意的幾個重點，請多加參考。

■ 考量其配戴性

珠寶並非擺飾品，它是配戴在身上的裝飾物，因此要考量其配戴性，請注意下列事項後再進行設計：

1. 金屬的邊緣是否會太凸出？寶石的切割面是否會割傷皮膚等。
2. 重達30至40公克的戒指，或太重而導致肩膀酸痛的吊墜都不適合配戴，因此要注意重量。
3. 戒指或胸針的部分造型是否太尖銳而導致配戴時的危險性。

■ 製作技術上可行的設計

無論多好的設計，若在製作上有困難，便喪失了設計圖的功能。因此設計時要留意寶石是否能鑲住，配件之間的間隔是否太寬而無法組合等，要充分掌握珠寶的構造後再繪製。

■ 考量材料之成本

珠寶的製作材料如寶石、貴金屬大都價格昂貴，以同樣的設計造型，使用鉑金（Platinum）與用銀製作，在材料的成本上就有很大的差異。此外鉑金的重量較銀大一倍，因此在設計階段時就要概算一下使用金屬的重量，以免犯下大幅超重及超出預算太多的錯誤。

以下舉出一個平面戒指因不同材質而有重量差異之例，以做為設計上的參考。

此外設計若想鑲上大顆鑽石(譬如10克拉)時，也要考慮是否有此預算，否則亦無法製作。對於各種寶石的價格，要經常問問珠寶商以便瞭解行情。

	鉑金	18K金	銀
重量	約6公克	約4.5公克	約3公克

平面戒指上視圖

累積更多的經驗後，可按照預算自由追加或刪除將要使用的配石或大小寶石等，如此才能忠實地呈現原設計的精神。

設計的擴展

當設計者構思新的造型時，常常被同樣的單一模式所侷限，因而產生大同小異的設計，這是一般人常有靈感遇到瓶頸的問題。其實這並非靈感的來源有問題，而是缺乏將一種設計延伸發展出不同樣式的想法。

在此教大家學習如何將一種基本造型做多種不同的變化，並且獲得全新造型的【設計擴展法】。為了能源源不斷產生新的原創設計，一定要學會這種方法。

將基本形式做延伸變化的應用，不同於我們平常的思考方式，設計的構思也是只要能領會擴展的模式，並非太困難之事，經過數次反覆練習自然就能學會此項技巧。

■ 設定條件的擴展法

當我們想擴展一種設計時，若天馬行空毫無邊際的想可能無法產生好的設計，此時可以試著設定幾個基本的條件。

例如有一件設計成方形的扁平狀吊墜，四個角釘鑲一顆配石，當我們要以此吊墜來擴展延伸其他的款式時，只要設定「扁平狀、釘鑲4顆配石」為基本條件，此時即出現可變化的部分與不可變化的部分。只要滿足扁平狀之條件，則外形是可自由變化的，如三角形、圓形、橢圓形等。另外只要滿足四顆釘鑲配石，則鑲嵌的位置可以自由設定，無論是安排在單側、中間、或散佈在整體面上自由變化組合，則可衍生出很多的設計款式。

以下列出以吊墜為例的擴展方式（下圖）。

（設定之條件）

1.附有墜頭的吊墜

2.角度滑順的扁平造型

3.表面添加圓條狀線條

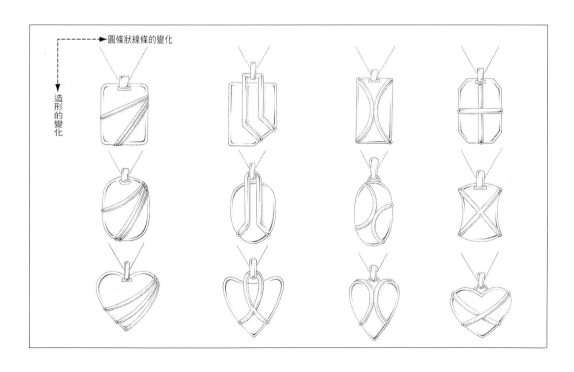

圓條狀線條的變化

造形的變化

■ 專業用語擴展法

若在一件設計圖上,試著以「加粗」、「變細」、「彎曲」等用語來變化款式,你將發現可輕易衍生許多新的創作(圖1),可事先收集準備一些變化用語,並加入珠寶及金工專用的術語,如:「添加金屬表紋」、「加配石」等(圖2)。

這種技巧只要多次地反覆練習,一定能為設計者帶來無限的延伸設計。

●圖1. 圓弧形戒指圖例

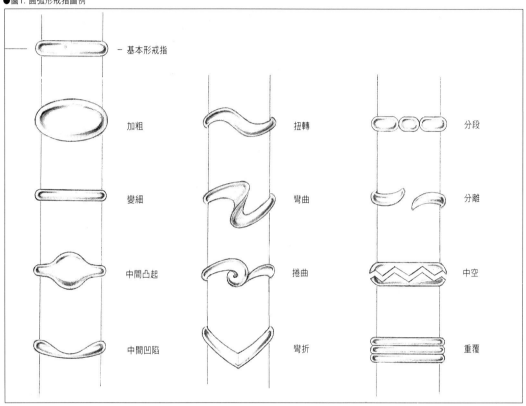

●圖2.波浪形戒指圖例

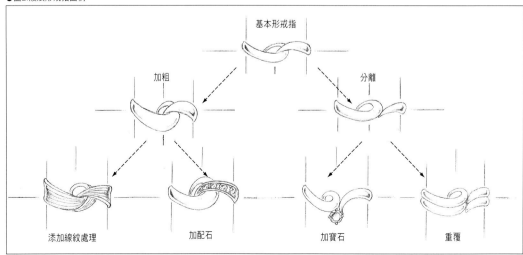

設計的時機

逛珠寶店時，有時會覺得「那個吊墜的設計很棒！很想製作一個有類似設計感的胸針。」、或「想設計一個有渾圓感的吊墜」等意念出現，這就是設計產生的時機及催化劑。

當腦中有了較具體的造型時，可依據前述的設計擴展法練習畫畫看，應該可畫出想要的東西，但是有時候很難將心中的意念清楚而具體地畫出來，在此教大家幾個掌握設計的方法，在設計遇到瓶頸時，這也是刺激靈感的好辦法，大家不妨試試看。

■ 覆蓋法（Masking）

將固定造型的鏤空紙片覆蓋在照片或有圖形的印刷物上，以出現在鏤空部分的圖樣當做設計靈感來源的方法，稱之為「覆蓋法」。由於只取用部分的圖樣，所以會發現許多平常少見的不同構圖或創新的線條，應用在吊墜或胸針上可設計出有畫報式感覺的作品。

1.將心形的鏤空紙片覆蓋在印刷物上

2.畫出心形，參考出現在鏤空部分的圖樣並畫出草圖

3.加上配石，修飾細部後完成

■ 抽選法（Pick up）

隨意在紙上畫出一些線條，在其中選出幾條再組合成形的方法，稱之為「抽選法」。可將這些曲線或直線以各種方式組合看看，縱然是一些圓形迴旋的線，也可找出造形有力的線條來。

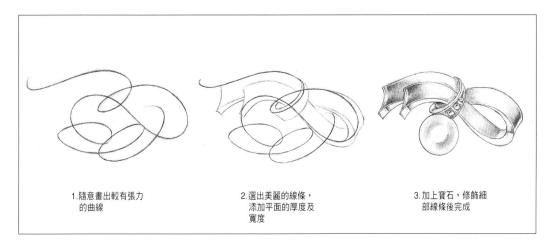

1.隨意畫出較有張力的曲線

2.選出美麗的線條，添加平面的厚度及寬度

3.加上寶石，修飾細部線條後完成

立體模型設計法

當我們只以平面來構思時，較無法抓住它的立體感，或體會線條的彎曲動感等，此時若能利用黏土、蠟材，將心中的構思做成實際立體的東西，更能具體地理解所呈現的視覺效果，也能激發新的靈感。

如吊墜、胸針不但可以看出它的整體感，立體的戒指更可明確地知道線條的動向及高度；並且從具體的造型可理解如何避免設計出在製作上困難的造型，以及防範加工時可能產生的問題。

■ 使用黏土

在此介紹使用黏土來製作胸針及戒指模型的方法，可應用非固體狀的油土或一種黏土狀的蠟材。

● 設計胸針：

設計面積較大的珠寶時，可放置一片玻璃板，將黏土放在玻璃板上，以竹板或大小不同的竹籤將黏土做成心中所構思的立體造型，如此可具體瞭解在平面設計圖上較無法表現的細節部分，此外也較易考量作品整體之平衡感及厚度感。

手邊若有要鑲嵌之寶石，可將之直接放進黏土內比照看看，很容易看出寶石鑲嵌的位置是否適中。（照片1,2）

● 設計戒指：

設計具有立體感的戒指時，只看設計圖有時較難掌握整體之造型。此時可運用木製指圍棒，以黏土做出比實際尺寸稍大的戒指造型，較易理解其構造及整體的感覺。為避免黏土在作業時容易剝落，可利用竹板或竹籤小心地添加上去。（照片3,4）

在過程當中可隨時變化線條的流動感或高度，並避免形成在加工製作上困難的造型設計。

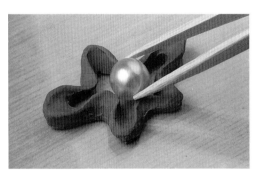

1.使用黏土製作立體造型，並放置寶石觀察整體之平衡感

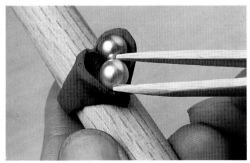

3.將黏土放在木製指圍棒上，以竹籤來塑形

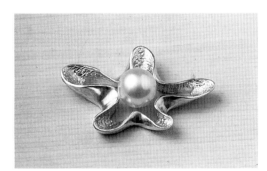

2.立體模型設計對有曲線之造型相當有成效

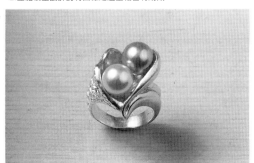

4.鑲嵌多顆寶石時，能有效的看出整體之平衡感

■ 使用蠟材

　　市面上有各種顏色、形狀及不同硬度的蠟材，在下一章將詳細介紹蠟模的製作方法，在此僅介紹使用硬蠟（Hard-Wax）及軟蠟（Soft-Wax），如何設計製作成具體造型的方法。

　　硬蠟可應用切、削等方法來改變形狀，軟蠟則可用手來折、彎曲蠟片或利用線蠟來做成各種形狀。

　　製作蠟模時與實際製作珠寶的過程非常相近，可具體瞭解設計構思之可行性。

● 使用硬蠟：

　　使用硬蠟時，先考慮可應用切、削出來的形狀，鋸弓可切出大概的形狀，再以銼刀或雕刻刀做細部形狀的修整。蠟雕和木雕的作業幾乎相同，無論是細部的造型或是高度、厚度皆可做出與構思完全一致的作品出來。具體的作業程序請參考蠟雕部分。（照片1,2）

● 使用軟式蠟片：

　　當金屬的彎曲程度或厚度表現只看設計圖較難理解時，可應用薄片狀的軟蠟，以美工刀或剪刀切出所要的形狀（照片3）。

　　軟蠟片極易自由拿捏塑造出生動自然的曲線，可幫助靈感之發揮。將之做為設計構思之延展時，不但可充分掌握作品之長度及厚度，亦可避免金屬材料使用不當之浪費，能大大提昇作業之效率。（請參考124、125頁）

● 使用線蠟：

　　有圓弧線條的戒指或由細線條組成的胸針，其線條弧度優美與否，若能以線蠟來做立體模型，則很容易一邊動手或切、或彎、或折，一邊思考調整線條之弧度。

　　黏接兩端之蠟材時，可先將金屬雕刀前端在酒精燈上溫熱一下，再熔化蠟材後則可相互黏接上。（照片4）

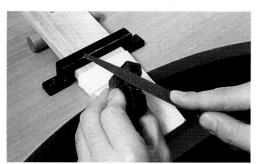
1.使用線鋸或銼刀在硬蠟上切出所要的形狀

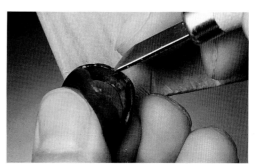
2.以雕刻刀雕出細部之造型

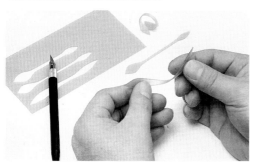
3.以剪刀或美工刀在蠟片上切出所要的形狀

4.線蠟很容易彎曲成漂亮的弧度曲線，可一邊動手一邊思考造型

第**2**章

基本技法

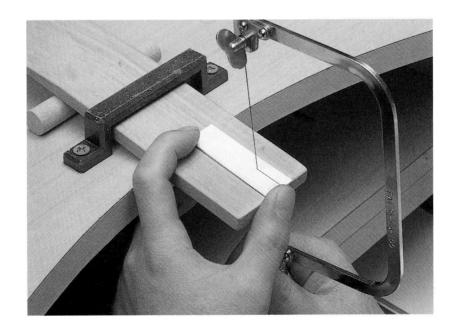

蠟的應用

在學習製作的技法之前，首先介紹蠟雕的製作方法。此法是用蠟材做成立體造型後，以脫蠟法再製作成金屬的方法。在前一章我們已學過如何使用蠟材來設計，這些立體蠟模若經過鑄造過程，則可轉變成一模一樣的金屬作品。至於蠟模要經過哪些程序才會變成金屬，可參考下一頁圖1,2的流程圖，此流程稱為「脫蠟鑄造」（Lost Wax Casting）。

「脫蠟」就是把蠟熔掉之意，將脫蠟後的空間體積以金屬填滿即為鑄造，因此蠟材在鑄造階段是將蠟所佔之空間轉換成金屬時不可或缺的有效素材。

有關蠟材前面已介紹過，可分為「硬蠟」與「軟蠟」，以下則介紹蠟材的各種使用方法。

蠟的特徵

蠟是軟的，它比金屬容易將構思中的樣式具體成形，蠟雕的技法也較能在短時間內學會。蠟本身的特徵有如下幾點：

1. 減少金屬的損耗
2. 修改容易
3. 可依據設計品的需要選擇不同性質的蠟材
4. 容易表現各種紋理
5. 事先可估算出金屬的重量

若能熟悉各種蠟材，即可充分發揮其特性來製作蠟雕。

■ 蠟的比重

蠟的比重約0.95～1.00，可以蠟材本身的重量乘上鑄造用的金屬比重，所得之數量即是鑄造後金屬的重量，例如：以1公克的蠟為例，所鑄造後之金屬重量如下表：

由下表可知，要鑄造成K金或鉑金時，一定要注意蠟之重量，以免造成金屬重量過重。

從蠟的重量計算金屬重量		
貴金屬	比重	金屬重量（蠟約1g）
銀（950） K金（18K） 鉑金（Pt900）	約10 約15.5 約20	1g × 10 = 10g 1g × 15.5 = 15.5g 1g × 20 = 20g

■ 蠟的厚度

蠟雕的厚度通常約1.0mm左右，若太薄的話，鑄造時會妨礙金屬熔液的流動性，否則至少也須保持0.6～0.7mm的厚度。此外，若厚處與薄處相差太多，鑄造後之金屬容易產生砂洞，因此要注意蠟雕之厚度要平均。

■ 與蠟相關之注意事項：

1. 蠟本身可自由地做成各種形狀，但鑄造後之金屬若產生許多不易修整的地方，會製作出不平順、不漂亮之作品，此時可在這些地方添加較粗的花紋補救。

2. 硬蠟雖是可切可削可磨的素材，仍要防止掉落、撞擊而破損，尤其當蠟被雕得很薄時要更注意，以免碰撞而脆裂。要搬運蠟雕作品時，最好放置在舖有棉花等有保護層的盒子內。

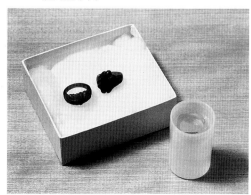

●將完成之蠟雕放置於舖有棉花之盒內(左)或有水的容器(右)內，以防止破損

3.軟蠟是用手就能輕易彎折的素材，即使指
　甲或桌角都會傷及蠟的表面，因此最好準
　備一片乾淨的玻璃板，把蠟放在上面作業
　較為安全。

搬運軟蠟時和硬蠟一樣要小心，此外，使用
如黏土般柔軟的蠟材時，最好事前先將蠟雕品放
入水中冷卻，才不會變形。（參考前頁照片）

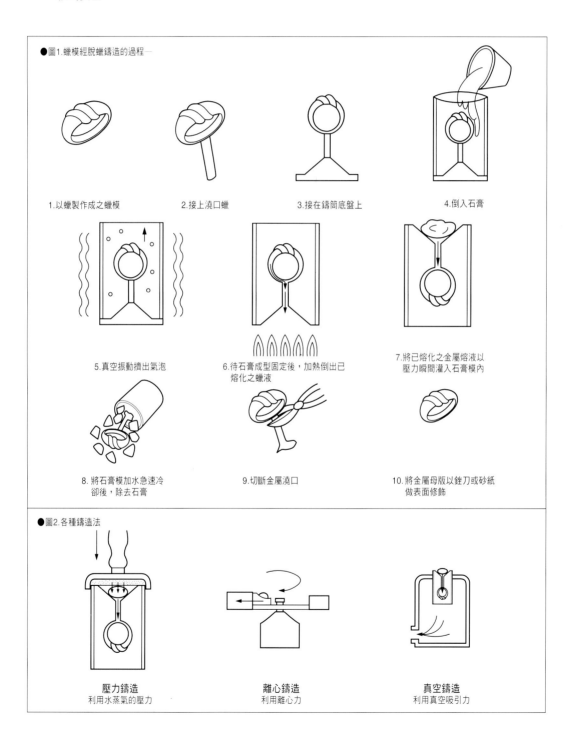

●圖1.蠟模經脫蠟鑄造的過程—

1.以蠟製作成之蠟模

2.接上澆口蠟

3.接在鑄筒底盤上

4.倒入石膏

5.真空振動擠出氣泡

6.待石膏成型固定後，加熱倒出已
　熔化之蠟液

7.將已熔化之金屬熔液以
　壓力瞬間灌入石膏模內

8.將石膏模加水急速冷
　卻後，除去石膏

9.切斷金屬澆口

10.將金屬母版以銼刀或砂紙
　　做表面修飾

●圖2.各種鑄造法

壓力鑄造
利用水蒸氣的壓力

離心鑄造
利用離心力

真空鑄造
利用真空吸引力

硬蠟

硬蠟可分為塊狀蠟及管狀蠟等不同種類。塊狀蠟是立方體，可使用於墜子、胸針、手環的設計上。管狀蠟則使用於戒指之製作，可依不同的設計來選擇剖面是平面、圓弧面或印台狀的管狀蠟。

硬蠟的顏色依不同的製造商有不同的硬度，一般選擇不會黏在一起的硬蠟較容易作業。硬蠟的雕刻與木雕非常相似，木雕大都先畫草圖、再用黏土做出形狀後，量出一部分的長度在木頭上慢慢雕刻。利用硬蠟製作珠寶時，若有設計圖或黏土製作之模型可參考的話，在作業上較易順暢進行（請參考49頁黏土的模型）。對於作業過程中須注意的事項在此先做說明，之後以戒指為例實際來製作看看。

●蠟的種類

硬蠟	塊狀蠟	用於雕製胸針、吊墜
	管狀蠟	使用於雕製戒指
	注模蠟	用橡皮模翻製蠟模所用的蠟
軟蠟	石蠟板	基本型軟蠟，可自由拉長
	蠟片	有各種不同厚度
	線蠟	細長之線蠟，依使用目的有多種不同之剖面
	黃蠟	製作手拉蜜蠟時使用
	修補蠟	黏土狀軟蠟，修改塗補用

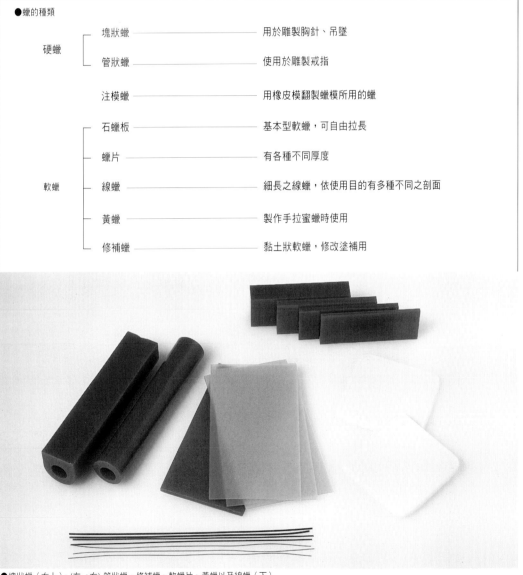

●塊狀蠟（右上）、(左→右) 管狀蠟、修補蠟、軟蠟片、黃蠟以及線蠟（下）

硬蠟的切割、銼削方法

■ 切割法

切割硬蠟的工具有小型鋸子及線鋸，線鋸所用的是蠟工專用的螺旋狀鋸絲（照片1），此種鋸絲無論是拉鋸或按壓都能自在地切割蠟材，不會因摩擦生熱使蠟熔化而黏合。

切割時，先在蠟上以畫線器畫線做好記號（照片2），再沿著線的外側切割。切割立體的管狀蠟時，為避免切歪，可先在各個方向淺淺地割下刻紋，再沿著刻紋平均地從各個方向往中間慢慢地切下。（照片3）

■ 銼削法

初步的修整可使用蠟專用的銼刀，它比金屬用銼刀粗，較適合銼蠟（照片4）。接著用中粗的金屬銼刀繼續銼修造型（照片5）。要雕出細節之紋飾或曲線時，可使用雕刻刀，手盡量握於靠近刀刃處，並留意不要碰損蠟雕其它部分，小心地作業（照片6）。

1.螺旋狀鋸絲

2.以畫線器在要切割處畫線做記號

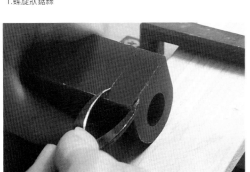
3.一邊轉動蠟管，一邊切割

4.蠟專用的銼刀

5.準備一些金屬用中等粗細的銼刀

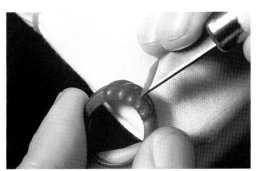
6.手握於靠近刀刃處作業

■ 以管狀蠟製作戒指（流程1）

選用印台狀的管狀蠟，依照下列製作過程來做做看（照片1-9）。

首先按著設計圖，依照圖形來切割蠟，主要是要切削表面的形狀；待此階段熟練之後，可利用此技法試作其它造型的作品。

接下來的製作過程請參照59頁（流程2）。

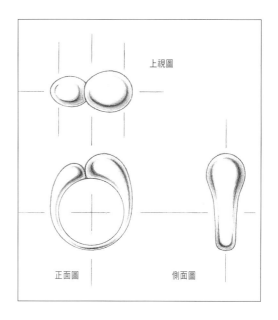

上視圖

正面圖　　　　　　側面圖

1.用畫線器畫出上視圖的寬度，再用線鋸鋸下

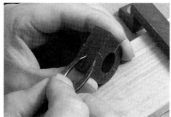

2.以蠟用銼刀將剖面銼平，以畫線器畫出中心線

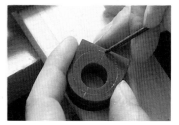

3.用畫線筆畫出較正面圖稍大的圓形線

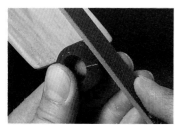

4.將多餘的部分以線鋸鋸掉，將剖面以銼刀銼平

5.在側面畫出中心線，用線鋸鋸掉指圍下部多餘部分，再以銼刀銼平

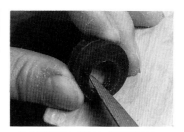

6.以銼刀將指圍內側銼平，指圍保持最小尺寸

7.將表面不平處銼平，再以砂紙做整體之表面處理

8.以畫線筆描畫出造型草圖後，再以雕刻刀來雕出所要的造型

9.以較細之銼刀來修整

硬蠟的表面處理

■ 表面處理法

硬蠟的表面修飾可使用細尖刀及砂紙。

● 使用細尖刀

用慣細尖刀作業的人（參考87頁）能如用鉋子刨木板般地來刨蠟，而且又快又漂亮，但對用不慣細尖刀的人，則可能傷及蠟模，因此最好避免使用。縱然是用慣細尖刀的人，也要留意不可過度使力，要小心地作業。此外，細尖刀之刀刃不需太尖銳會比較容易操作（照片1,2）。

● 使用砂紙

按照砂紙的粗細順序（從240號至1500號）使用，就能將蠟模表面處理得很乾淨、又光滑。細節的部分可利用剪成小片的砂紙或在竹板上沾漿糊來修飾（照片3,4）。

● 使用其它工具

蠟是軟的材料，除了細尖刀、砂紙外，也可應用其它工具來修飾表面，例如利用橡皮擦或竹籤，將之切成小片或前端削尖，即可非常容易在細部做處理（照片5,6）。

● 內側挖空

硬蠟模除了將表面自由切削成所要的造型外，也需要將內側挖空磨薄來減輕其重量。對初學者而言，挖空技術較困難需要花較多時間練習，但只要牢記蠟在不同厚度時所呈現之不同色調就能較快熟悉作業技巧。

挖空內部可使用手握式電動雕蠟機（參考89頁），電動雕蠟機裝有調整迴轉速度的控制器，注意避免將速度調得太快，最好速度適中慢慢地打薄。電動雕蠟機有全套專用的金屬銑刀，它有各種不同形狀的刀頭（58頁照片1），通常最常使用的是球形的金屬銑刀，俗稱菠蘿頭（58頁照片2），最好準備大、中、小、極小等齊全的尺寸才方便使用。作業時，當挖到一定程度後，將金屬銑刀夾在針鉗（58頁照片3）當中，以手工方式來修飾內側或使用前端如挖耳棒般的金屬刀具來修平、打滑表面。

1.細尖刀和具有分規和畫線筆兩用的畫線器（左）

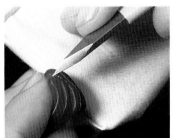

2.細尖刀的使用方法

3.由粗到細（左至右）自240號到1500號的各種砂紙

4.砂紙的使用方法

5.竹籤和橡皮擦

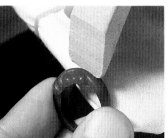

6.將橡皮擦前端切薄以方便使用

金屬刀具是用來雕切蠟或將前端加熱後黏接蠟與蠟的工具（照片4），可自行將不鏽鋼刀具前端加工磨成方便使用的形狀（照片5）。

■ 厚度的量法

將蠟模內側挖薄之後要量它的厚度，厚度量規是專門測量厚度的工具（照片6），量規前端愈尖細愈方便測量細微部分的厚度。

■ 內側挖空之操作方法

當蠟模之外側都修飾完成後，接著進行內側打薄挖空工作，先以畫線器將要挖空的部分做好記號（圖1），邊緣最好留1.2mm至1.8mm厚使手指之觸感較佳（圖2），蠟模的厚度依鑄造金屬而不同，銀約1mm至1.2mm，K金及鉑金約0.7mm至0.8mm。

先以電動雕蠟機將內側挖至1.5～2mm左右，再用金屬刀具順著方向繼續挖薄，作業途中經常測量蠟模之重量，以便事先估算出金屬之重量。

■ 最後拋光的方法

最後的修飾是以尼龍布打磨拋光，一直到表面發亮且無瑕疵為止，若表面有瑕疵則要回到前一個作業程序重新再修整、拋光。

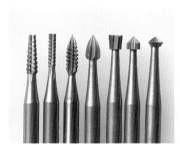

1.各種形狀的金屬銑刀

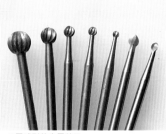

2.圓球形的金屬銑刀

3.雙頭針鉗

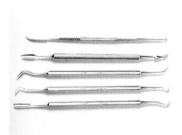

4.各種金屬刀具

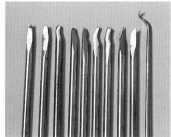

5.自行加工修改的各式金屬刀具

6.用厚度量規來測量厚度

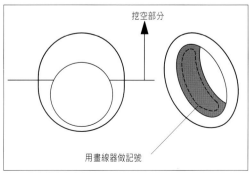

挖空部分

用畫線器做記號

●圖1. 內側挖空之方法

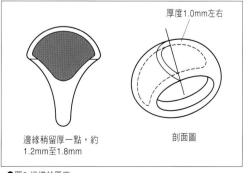

厚度1.0mm左右

邊緣稍留厚一點，約1.2mm至1.8mm

剖面圖

●圖2. 蠟模的厚度

■ 以管狀蠟製作戒指（流程2）

　　將之前已大致完成的戒指蠟模（第56頁）再
做細部的修整（照片1-8）。在此階段勿用細尖
刀，使用砂紙來做表面拋光，仔細小心地拋光至
表面完全光滑無瑕疵為止；若有一點點瑕疵，則

　　必須回至前一個步驟重新再來。

　　內側挖空時，請隨時於作業途中測量重量。
若完成之銀飾想控制在10公克（g）以內時，必
須將蠟模挖至1公克（g）以下才行。

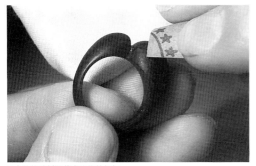

1.小片的砂紙順著方向修整細部

2.將蠟模套在捲著砂紙的指圍棒上，一邊磨一邊測量指圍大小

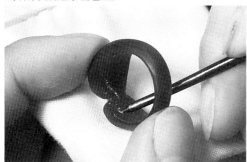

3.需挖空部分先以畫線器劃上記號

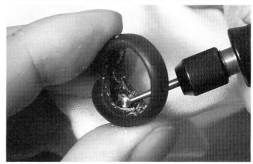

4.以圓球形金屬銑刀先內挖至1.5~2mm左右之厚度

5.隨時以厚度量規量其厚度

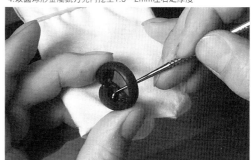

6.以金屬刀具修整內挖部分，厚度保留約1mm

7.以尼龍布拋光表面，一直至沒有任何瑕疵為止

8.拋光完成後，再確認整體厚度是否平均一致

硬蠟的補蠟法、連接法

　　有時不小心將硬蠟切削太多或表面有空隙時，可利用熔化的蠟來添加修補，此外以蠟雕完成的各個細部配件之間，也可以同樣的方法來接合。

　　第一種方法是先將金屬刀具在酒精燈上溫熱後，把蠟熔解再塗抹上去（照片1），另一種方法是利用一種蠟工專用的電熱筆來加工（照片2）。

■ 補蠟法

　　練習時先以切割蠟材時剩下或掉落的蠟碎片來做，要留意並牢記蠟熔化的溫度，以免溫度太高而燒焦。要補蠟時，無論是使用金屬刀具或電熱筆，都要先將尖端加熱至能熔蠟的溫度；先塗上少量的蠟，再熔下一部分要用的蠟，要以整體

能融合一體的氣勢感覺來進行補蠟。作業時要留意勿滲入空氣，萬一產生氣泡時，先調整溫度再重新補蠟。補蠟完成後，以銼刀修整該部位直到看不出接合痕跡為止（照片3,4）。

■ 連接法

● 配件之間的連接法：

　　可應用硬蠟將蠟片連接組合成如箱型狀之造型，而配件之間的連接，可運用金屬刀具或電熱筆從較容易操作的部位開始作業（圖1,2）。小型配件之間則可利用針（縫衣針）等前端尖銳的金屬，將尖端加熱後，快速地劃過兩個配件之間，使其熔合（照片5,6）。

1.金屬刀具與酒精燈

2.蠟工電熱筆

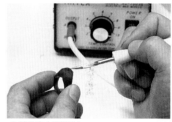

3.補蠟法（修補法）

4.將少量的蠟塗在蠟模上，必須完全融合在一起，有形成一體的感覺

5.把針裝進針鉗內使用

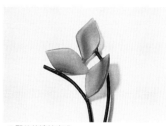

6.配件的連接方式

箱子與蓋子，最後在容易磨平修整之處連接

●圖1.組成箱型時的連接法

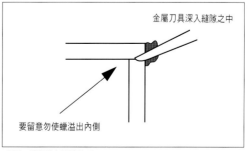

金屬刀具深入縫隙之中

要留意勿使蠟溢出內側

●圖2.蠟與蠟之間連接時

■ 堆蠟式胸針

接下來練習將熔化的蠟塗堆在設計圖上的作業過程（照片1-8），在此示範製作的是在線條上反覆堆蠟，做出厚度的造型胸針，此技法主要是展現蠟質光滑自然的紋理。

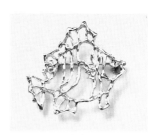

●完成之造型胸針

1.在描圖紙上畫出設計圖

2.將金屬刀具加熱後沾黏蠟粉

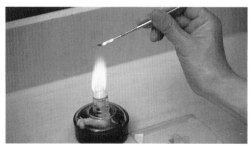

3.注意熔蠟時之溫度控制

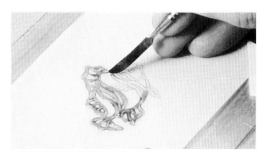

4.直接在描圖紙上順著設計圖塗上熔蠟

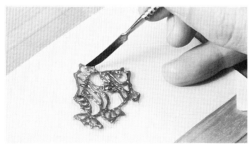

5.反覆堆蠟2、3次後，顯現厚度

6.厚度足夠時，將凝固的蠟從描圖紙上取下

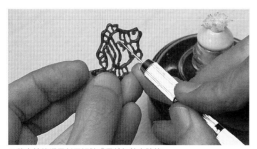

7.將多餘的蠟用刻刀切除或用針加熱去除掉

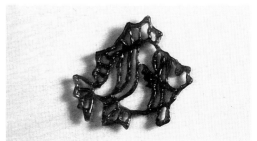

8.完成之蠟模

軟蠟

　　軟蠟有扁平狀的蠟片、石蠟、直線狀的線蠟、黏土狀的修補蠟以及搭配使用的黃蠟（Yellow Wax）等多樣種類。

　　軟蠟有片狀及線狀，所以能輕易加工獲得同樣厚度的蠟片，而蠟本身相當柔軟，可自由地彎曲成所要的造型，且能簡單地塑造出有獨特風味的紋理，其設計的範圍也很廣。

　　此外軟蠟無論是切割、組合或彎曲等流程都不需費很大力氣，作業時間也不長，若能熟悉使用的技巧，它是一種非常方便好用的材料。

　　在設計章節所提及的蠟片及線蠟，若能修整至完全無瑕疵的話，則能將之直接鑄造。

軟蠟的延展、切割及彎曲

■ 延展拉長法

　　軟蠟當中的蠟片及石蠟皆可將之延展成所需要的薄度，作業時先將蠟的兩面塗上一層爽身粉（照片1），再用描圖紙包夾起來放入輾片機滾輪內延展（照片2）。沒有滾輪又想延展成較大的蠟片時，可應用圓木棒來輾壓延展（照片3）

■ 切割法

　　切割軟蠟的工具有剪刀和美工刀（照片4），一般普通的剪刀就十分夠用，但細部還是用薄刀片的美工刀來切比較漂亮。經延展後的蠟片透明度很高，可將玻璃板先放在想切割形狀的草圖上，再將蠟片置於玻璃板上，如此可清楚地看到玻璃板下的草圖，再沿著草圖之形狀來切割（照片5）。若使用剪刀來剪，則可直接把形狀先描畫在蠟片上。

　　切口部分大都會產生不平整的凸角，可用手指的溫度觸摸撫平這些凸角（照片6）。

1.將爽身粉均勻地塗在蠟片上

2.將蠟片包夾進描圖紙內，以輾片機滾輪來延展

3.利用圓木棒來延展

4.剪刀和美工刀

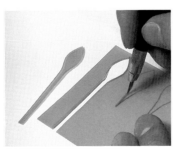

5.可清楚地看見玻璃板下的草圖

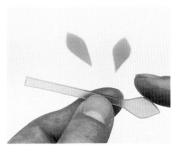

6.利用手指的溫度撫平不平整的切口部分

■ 彎曲法

製作戒指時，首先按照設計圖將所切割下來的蠟片順著木棒或指圍棒（照片1）以手輕輕地將蠟片彎曲即可。若要凹陷或扭轉蠟片時，將蠟片先在吹風機或酒精燈上烤一烤，再用手指慢慢地彎曲成所要的形狀（照片2），由於蠟很柔軟，要留意勿將指紋留在蠟片上。

想製作成凸形效果時，可利用紙黏土或石膏先做出模型，再以吹風機將蠟溫熱，一邊將蠟片順著模型來彎曲；如想在細部做出凹陷效果時，可應用橡皮擦的一角輕輕地按壓該部位即可（照片3）。

模型的製作除了前述的紙黏土、石膏等材質外，也可應用身邊隨手可得的小盒子、小石頭或蓋子等。無論利用什麼方式，都要注意一定要事先把蠟片塗滿爽身粉，以便從模型上取下來。

軟蠟的連接及潤飾

■ 連接法

要連接軟蠟時，先將金屬刀具在酒精燈上溫熱，再挖取少許蠟一點一點熔在兩蠟之間（照片4），由於軟蠟較硬蠟熔點低，所以要注意溫度勿過熱。連接部分所溢出多餘的蠟可用美工刀來刮除，至於小配件之間的接合可使用竹籤尖端來補蠟，要留意小心作業，勿刮傷到蠟的表面（照片5）。

■ 潤飾法

軟蠟的潤飾不像硬蠟般使用砂紙，它必須非常細心地處理，有瑕疵的部分以金屬刀具或美工刀來修飾，用手指來潤飾亦是不錯的方法。此外當切、割或連接配件時所產生的粉末，可用柔軟的毛刷或毛筆來清除（照片6）。

1.木棒和金屬指圍棒

2.將蠟片先用吹風機溫熱之後再作業

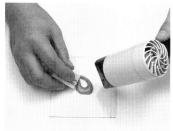

3.將橡皮擦的一角輕輕地按在蠟上

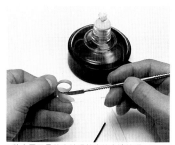

4.將金屬刀具的尖端溫熱之後來連接蠟

5.竹鑷子和竹籤

6.可用毛筆、棉花棒或牙刷等來清除粉末

■ 製作胸針

　可利用在海邊撿拾的小石子來製作胸針（照片1-8），將蠟片順著小石覆蓋並做出所要的形狀，一部分雕成鏤空的造型設計。

●完成之胸針

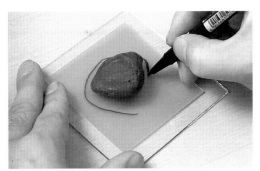

1.將小石子放置於1mm厚的蠟片上，用奇異筆畫出形狀

2.以剪刀沿著形狀剪下蠟片

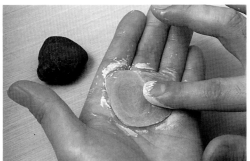

3.將蠟片抹上一層爽身粉

4.以吹風機將蠟片溫熱，覆蓋在石頭上

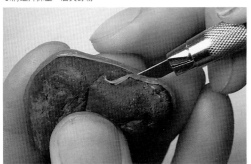

5.以美工刀將多餘的蠟切除

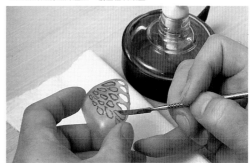

6.以溫熱的金屬刀具一邊熔蠟，一邊切出鏤空的造型

7.以溫熱的金屬刀具來修整切口邊緣

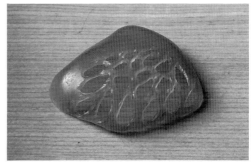

8.完成後的胸針蠟模

■ 製作戒指

　　使用軟石蠟片（Paraffin Wax）來製作有三片
樹葉造型的戒指（照片1-8），製作重點在於整體
感及作品之平衡感。

●完成之戒指

1.將蠟片放置於戒指的展開圖上，再用美工刀切割下來

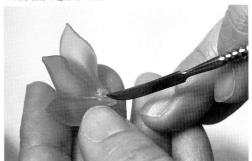

2.用手指修平邊緣切口部分

3.將每一片葉片以酒精燈溫熱，一邊用手捏成所要的造型

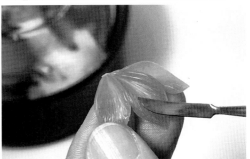

4.以溫熱的金屬刀具將三片葉片黏合，注意葉片之間的平衡感

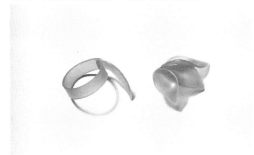

5.將蠟片捲在木棒上形成戒圈，並以蠟來黏接圍部

6.以金屬刀具在葉片上劃出葉脈

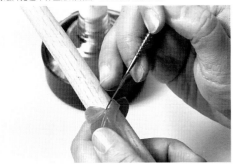

7.戒圈套進木棒，再將葉片黏接上去

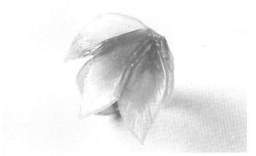

8.完成後之戒指蠟模

表紋技法

蠟除了在短時間內可做成各種造型外，蠟的表面也可處理成各種不同的紋路，如粗紋、細紋、凹凸紋等，創作者可藉由表紋來展現及享受原創的樂趣。

硬蠟與軟蠟的熔點不同，以加熱法來處理表紋時，硬蠟需要高溫、軟蠟則要以低溫來進行。若硬蠟在太低的溫度下進行，所產生之表紋有如以線所拉出來的紋路般有氣無力；反之軟蠟在太高溫度下進行則易熔化快速而破壞原有造型，所以要注意溫度之控制。此外，不同種類的蠟材各有不同的黏性，所以最好先在小片的蠟上練習，等熟練之後再實際作業。

■ 各種表紋

● 線紋

可利用針或前端尖銳的金屬刀具在蠟上刮出細線，以細線為表紋也能發展出各種創意的紋路來（圖1）。另外可應用竹籤或金屬刷子等工具來做出不同效果的線紋，也能利用加熱的金屬刀具在蠟上做出間距較大的線紋。（照片1）

● 槌紋

使用前端如耳挖狀的金屬刀具可刮出半圓球狀的紋路，或將之加熱後在蠟上按壓出凹槽狀的模樣（圖2），相對地也可應用此法從背面做出凸形的槌紋（照片2）。

●點蠟式表紋（亮紋）

以金屬刀具沾一點蠟加熱後，可在蠟上點出線狀或圓珠狀凸紋。由於點蠟非常光滑，鑄造成金屬後特別亮麗、有光澤，充分展現蠟材獨特的味道。將很多的小圓珠並排在一起，可做出如粒金（以焊接的金屬粒做為裝飾的技法）般的效果。

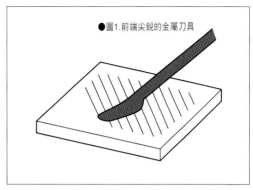

●圖1.前端尖銳的金屬刀具

1.線紋的表現方式

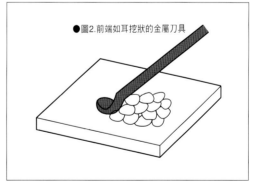

●圖2.前端如耳挖狀的金屬刀具

2.槌紋的表現方式

點蠟時要留意避免溫度過高，否則蠟液會滴落四處，一定要摒氣凝神小心作業（圖3上、照片3）。

製作小圓珠時運用針較方便，將針與蠟做垂直狀握好，等蠟快滴下時，瞬間接觸，自然形成圓珠狀（圖3下）。

● 鏤空

在厚度約1mm左右的蠟片上，可以熔蠟方式做出鏤空的效果。首先將加熱過的金屬刀具或針插入蠟片，再用力向蠟熔處吹氣，當熔蠟飛出時則形成一個洞，洞的形狀會因熔解方式之不同而有不同的變化（圖4、照片4）。

● 粗糙狀表紋

使用黏土狀的修補蠟在蠟片上塗蠟，可獲得多種不同效果的表紋。修補蠟不須加熱就可直接以竹籤將之塗抹在蠟片上而形成粗糙的紋理，若塗抹成花的造型，也能塑造出富有立體感的花紋（圖5、照片5）。

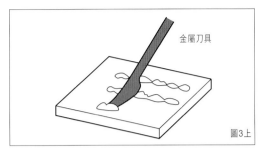

金屬刀具

圖3上

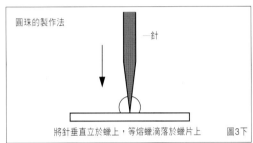

圓珠的製作法

針

將針垂直立於蠟上，等熔蠟滴落於蠟片上　圖3下

3.以點蠟法可做出線狀或圓珠狀等各種不同的效果

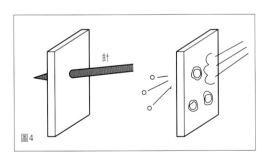

針

圖4

4.鏤空效果的技法表現

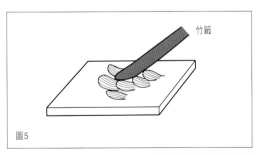

竹籤

圖5

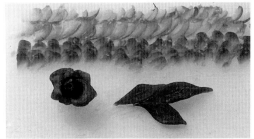

5.粗糙表紋以及立體花紋的技法表現

■ 硬蠟獨特的表紋技法

可利用雕刻刀在硬蠟表面自由地雕出各種表紋，如以圓形刀刃、三角形刀刃或其它不同形狀刀刃交叉使用皆可雕出各種效果不錯的表紋。此外也可將不鏽鋼棒等自行加工做成不同形狀且容易使用的雕刻刀（照片1,2）。

在硬蠟上做表紋加工時，若有鏤空或雕成線紋情形，挖底的工程需最後再施行。尤其是向下雕刻的表紋，如果先挖底再刻表紋，容易造成破洞情形，所以最好先完成所有的表紋之後再進行挖底，且須隨時留意以避免某些部位太薄。

■ 軟蠟獨特的表紋技法

在軟蠟當中有一種可向一定方向拉出細紋的技法稱為「拉絲紋」，此時必須使用蜜蠟，蜜蠟可自行調配製造（照片3,4）。

■ 蜜蠟的製造方法

準備同量的黃蠟（Yellow Wax）及松脂，加上約全體重量 5% 的石蠟（Paraffin Wax）。首先將黃蠟及松脂以小火煮至完全熔化，再加入石蠟一起煮，完全熔化之後，再繼續煮約30分鐘。最後將熔蠟倒入舖了鋁箔紙的瓷盤，等蠟涼了凝固之後，可將之切成方便使用的大小及份量。

當蜜蠟使用幾次之後，若有空氣進入，則不易拉出漂亮的紋路，此時可將蜜蠟再煮沸一次即可改善，太硬時可添加黃蠟，太軟時可添加松脂重新加熱煮沸，以調整蠟的軟硬度。

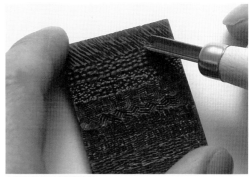

1.利用雕刻刀來雕刻表紋

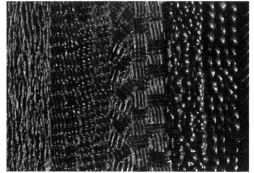

2.雕刻刀在硬蠟表面所雕出之各種表紋

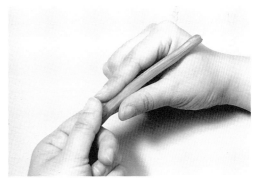

3.將蜜蠟向同一方向拉出細紋

4.以蜜蠟所拉出的獨特「拉絲紋」

■ 以蜜蠟製作戒指

　　將蜜蠟拉出「拉絲紋」後再製作戒指，利用手溫一邊將蠟溫熱一邊作業，最好多練習幾次以掌握其中的竅門。作業時要小心不要壓壞「拉絲紋」的線，彎曲時應用指腹來協助使蠟片自由彎曲。所設計之造型若能充分發揮線條之流動感，則能展現更生動、美麗的效果。

●完成之戒指

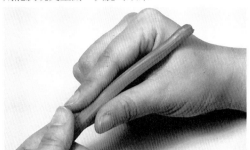

1.將蜜蠟以手溫軟化並捏成直條狀

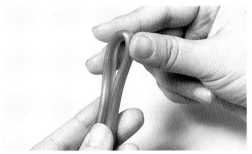

2.壓成扁平狀後，反覆拉出紋路來

3.向外延展拉長時，注意勿破壞紋路

4.當拉絲紋全部完整出現時，將兩端收尾

5.將長度約8公分左右的蠟片捲在木棒上

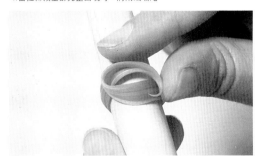

6.應用指腹將蠟片彎曲成自然生動的曲線

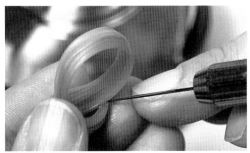

7.連接部分以溫熱的針從內側黏合

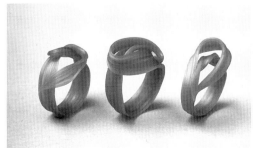

8.各種不同造型的戒指蠟模

金屬的應用

　　金、銀及鉑金（Pt）是珠寶最常使用的貴金屬材料，熟練各種金屬的加工是珠寶製作不可欠缺的技法。

　　例如，應用脫蠟鑄造的作品，若沒有銼磨、打造的技術也無法完成珠寶實品。與蠟相較之下，金屬非常堅硬，又需要用到火，所以必須將基本金工技法反覆不斷的練習，待基本金工技法熟練之後，無論多堅硬的金屬皆能運用自如，且珠寶的製作也會變得更駕輕就熟。

■ 珠寶製作所使用的貴金屬

　　金、銀、鉑金等是稀有性高、有高度價值的貴重金屬，化學反應安定且顏色漂亮，是非常適合珠寶製作的金屬材料。

　　珠寶所使用的貴金屬若純度太高，會因太軟而不易加工，因此通常都會混合一些其他金屬來提高硬度，即形成各類合金（二元合金或三元合金）。由於各種合金的硬度、性質皆不同，製作時必須充分瞭解之後才能應用自如。

　　例如銀是非常便宜又容易彎折製作的金屬，但卻有不易焊接及表面容易氧化變色等缺點；相對地，黃金或鉑金（Pt）雖然昂貴，但不易變色且光澤能永久保持。有關各種主要金屬的性質及特徵，可參考下列之圖表。

■ 工具的使用方法和基本技法

　　對初學者而言，必須先熟悉工具的使用及學習基本的製作技法，如：鋸、銼、敲打、修飾等。現在市面上販賣許多各式各樣能取代手工的電動工具，若能熟練使用這些工具，則能更快速地練就一身不錯的金工技法（包括最後之細部完美修飾）。

　　以下就以最簡單造型的戒指及吊墜製作來做為基本練習的示範。

● 常用貴金屬的性質和特徵一覽表

<table>
<tr><td colspan="3"></td><td>950 銀</td><td>18K 金</td><td>鉑金 (Pt900)</td></tr>
<tr><td rowspan="3">科學成分</td><td colspan="2">成分</td><td>銀 95% 銅 5%</td><td>金 75% 銀＋銅 25%</td><td>鉑金 90% 鈀金 10%</td></tr>
<tr><td colspan="2">比重</td><td>10.4</td><td>15.5～15.8</td><td>19.9</td></tr>
<tr><td colspan="2">熔點</td><td>960.5℃</td><td>901～926℃</td><td>1,773℃</td></tr>
<tr><td rowspan="4">印記</td><td rowspan="2">印記標示</td><td>台灣</td><td>925</td><td>750 或 18K</td><td>Pt900</td></tr>
<tr><td>日本</td><td>SILVER</td><td>K18</td><td>Pt900</td></tr>
<tr><td rowspan="2">政府鑑定標示</td><td>台灣</td><td>無</td><td>無</td><td>無</td></tr>
<tr><td>日本</td><td>● ◇950◇</td><td>● ◇750◇</td><td>● ◇900◇ Pt</td></tr>
<tr><td rowspan="4">加工特徵</td><td colspan="2">彎曲度</td><td>非常軟、容易彎曲</td><td>較硬、不易彎曲</td><td>非常軟、容易彎曲</td></tr>
<tr><td colspan="2">焊接</td><td>熔點低、不易焊接</td><td>熔點低、不易焊接</td><td>熔點高、容易焊接</td></tr>
<tr><td colspan="2">延展性</td><td>容易延展</td><td>較難延展</td><td>容易延展</td></tr>
<tr><td colspan="2">修飾</td><td>容易修飾</td><td>容易修飾</td><td>不易修飾</td></tr>
<tr><td rowspan="2">其他特徵</td><td colspan="2">價格</td><td>較低價</td><td>高價</td><td>高價</td></tr>
<tr><td colspan="2">氧化</td><td>在空氣中易氧化變黑</td><td>不太會氧化</td><td>幾乎不氧化</td></tr>
</table>

切割－線鋸

切割金屬片或金屬線的工具有線鋸、剪刀及剪鉗等，這些工具若能熟練使用，則能隨心所欲地切割自如。

■ 切割金屬片

很薄的金屬片以金屬用剪刀即可剪切，且速度很快，但缺點是容易歪斜、切面不夠整齊漂亮。一般是使用能確實切割的線鋸，至於焊藥的切割則使用焊藥切割專用剪刀（請參照80頁）。

■ 切斷金屬線

細的金屬線可用剪刀或剪鉗來剪，粗的金屬線若用剪刀或剪鉗容易傷到刀刃，最好用線鋸慢慢鋸斷。

■ 線鋸的使用方法

線鋸是切割金屬時重要的工具，在此要詳細介紹其使用方法。

■ 鋸絲

金屬用的鋸絲從細的到粗的有數種不同的種類，依細到粗只須準備0/3號、0號、1號三種就相當夠用，精密作業時最好使用細的鋸絲。

■ 鋸絲的安裝

將鋸絲安裝在固定式鋸弓的彈簧夾上，並往外拉緊即可；若安裝在調整式的鋸弓上，則只要鎖緊調整螺絲至鋸絲緊繃為止（照片1）。

使用固定式的鋸弓時，先將一端的螺絲鎖緊後，利用桌角頂著，再以身體抵住鋸弓，將另一端鋸絲裝上（照片2）鎖緊即完成。此種鋸弓故障率較低，只要習慣就應用自如，在此推薦大家使用固定式鋸弓。

■ 銼橋板

切割金屬時大都在木製銼橋板上進行，銼橋板是固定在工作桌上，大都一端有凹槽，另一端則加工刨薄後較方便使用（照片3,4）。

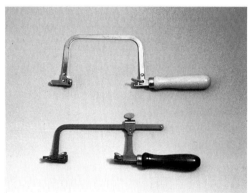

1.固定式鋸弓（上）及調整式鋸弓（下）

2.將鋸弓一邊頂在桌角上來安裝鋸絲

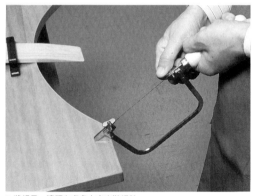

3.安裝在工作桌上的銼橋板

4.尚未加工的銼橋板（上），和已加工的銼橋板（中、下）

■ 姿勢

作業時的姿勢非常重要，為避免不當施力要注意高度。為了持續長時間作業，銼橋板最好安裝在和自己胸部等高的位置，使脊椎能挺直不彎曲。另外若備有回收盒則方便金屬粉之回收（照片1）。

■ 直線的切割法

線鋸的使用，依據鋸齒的方向有壓鋸法和拉鋸法兩種，這是根據作業上的方便而有使用區別。切割金屬片時使用拉鋸法，即將鋸絲朝下安裝，並在拉鋸時施力切割的作業方式。首先要練習在金屬片上切割直線，切割之前先以畫線器畫出直線（照片2），將鋸絲安裝好後在銼橋板上進行。切割直線要將線鋸面對金屬片並往切割方向傾斜，儘可能以長距離方式上下往返拉鋸，持鋸弓的手輕輕握住把手即可，按壓金屬片的手則要用力固定（照片3）；進行時若能發出有節奏感的輕快聲音，則能順利地切出直線。

■ 曲線的切割法

先以畫線器畫好曲線再鋸切。切割曲線時和直線不同，線鋸必須和金屬片呈垂直站立狀（照片4）。

2.以畫線器先畫出要切割的記號

3.按壓金屬片的手要用力地將金屬片固定住

4.鋸切曲線時，線鋸要呈垂直站立狀

1.在工作桌下方準備方便回收金屬粉末的裝置

5.要在金屬片上預留能讓鋸絲轉彎變動方向的空間

在彎度大的地方以小刻度移動鋸弓慢慢地鋸切，碰到彎角時，則要預留能讓鋸絲轉彎變動方向的空間；只要將鋸弓在彎角處原地移動數次，則可鋸出能讓鋸絲轉彎的小空間（前頁照片5）。

由於愈細微的作業會使線鋸的潤滑度愈差，此時可在鋸絲上塗一些蠟或油脂來增加其潤滑度（照片6）。

■ 鏤空式切割法

在製作鏤空式的設計時，要先以鑽孔器在鏤空處畫線的內側鑽洞，將鋸絲穿過該洞（照片7,8）後，儘量從彎曲度較和緩的地方開始鋸切

（照片9）。有些鏤空的設計太細小，銼刀無法進入修飾，因此要選用細的鋸絲小心地鋸切。

■ 金屬管或粗金屬線的切割法

金屬管或粗的金屬線以壓鋸法較易切割，是將鋸絲朝上安裝（和拉鋸法相反方向），沿著畫線器所畫的線一點一點地往下鋸切。這種鋸法需要一點技巧，即鋸絲沿著畫線外，還須前後搖動來回鋸切（參照下圖），此技法也可應用在有直線凹紋的戒指上（照片10）

6.在鋸絲上塗些蠟以增加潤滑度

7.鑽孔器及各種鑽頭

8.利用鑽孔器鑽洞

9.最好在彎曲度較和緩處鑽洞

● 線鋸可前後來回鋸切

10.金屬管可抵靠在銼橋板一角固定後再鋸切

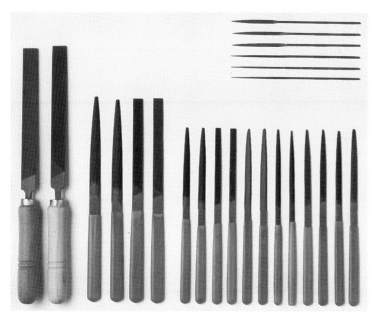

扁平	半圓弧
梯形	山形
箭頭形	橢圓形
圓形	四角形
扇形	刀刃形
三角形	雙圓弧

● 銼刀的剖面圖

●上－細銼刀。由上至下：剖面竹葉形、圓弧形、梯形、三角形、四角形、圓形
●下－左至右：英吋銼刀（中粗、細）、5支型半圓弧（中粗、細）、扁平形（中粗、細）銼刀、10支型半圓弧（中粗、細）、扁平形（中粗、細）、梯形（中粗、細）、三角形（中粗、細）、小角形（中粗、細）、下圓弧形（中粗、細）銼刀。

銼磨－銼刀

　　金屬的修飾是使用銼刀，銼刀的種類有許多。稱為「英吋銼刀」的是附有木製把柄的大型銼刀，它的長度是以英吋計算，6 英吋銼刀有 150 mm，最長的有 14 英吋。另一種「成套銼刀」依其長度大小有 5 支型（110mm）、8 支型（100mm）、10 支型（85mm）、12 支型（70mm）。

　　銼刀的粗細可分為粗、中粗、細，一般只要備有中粗和細兩種即可；而銼刀的形狀依其剖面的形狀有扁平形、圓形、圓弧形、四角形、三角形、梯形、橢圓形、山形等多種（參照附圖）。

　　選購銼刀時要同時標明其大小、粗細、剖面形狀，縱然只買一支時也要詳細告知如：「10 支型中粗的梯形銼刀」。剛開始想購買銼刀的人，只需備齊上述照片所附之銼刀就足夠了。

■ 銼刀的用法

　　依據所要修飾面積的大小，以及所要修飾部份形狀的不同，必須選用不同種類的銼刀，一般要先使用中粗銼刀，再使用細銼刀做最後細部之修飾。

　　銼刀的拿法是用手緊握，將食指按壓在銼刀上面，隨著銼磨方向移動（次頁照片1）。修飾平面金屬時，銼刀往斜前方前進，使金屬表面上呈現完全同樣的均勻銼痕（次頁照片2）。另外在銼磨過程中，頭尾容易不知覺地過度使力，而造成兩端過薄，因此在作業時要隨時留意。

　　此外儘可能選用較大型的銼刀，使金屬面能銼平。進行時要一氣呵成，不要中間停頓下來；像戒指有曲面時，可將戒圈放在銼刀下前後慢慢轉動，銼磨面要愈長愈好（次頁圖2）。

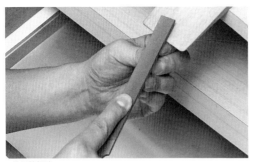

1.銼刀的握法

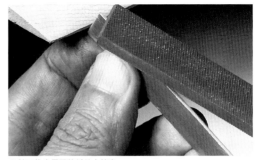

2.銼刀往金屬面的斜前方銼磨

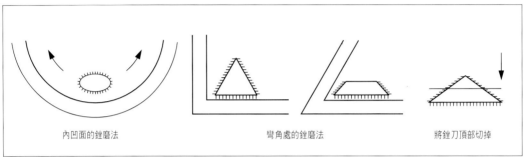

內凹面的銼磨法　　　　　　　彎角處的銼磨法　　　　　　將銼刀頂部切掉

●圖1.各種銼磨法

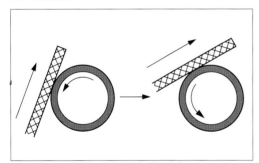

●圖2.在銼刀下前後轉動戒圈，銼磨面要愈長愈好

3.各種木鉗、老虎鉗

■ 固定方式

以銼刀銼磨時，必須緊握被銼磨的金屬，萬一振動或鬆動則無法完美地修飾，因此要先用銼橋板或其它方式來固定金屬物。可將銼橋板安裝成傾斜狀，最好前端是刨薄的銼橋板較好使用；準備幾種不同形狀的銼橋板，依據銼磨的部位、造型來換裝容易使用的銼橋板。若是碰到小的配件很難用手握緊時，可應用各種老虎鉗或木鉗來協助固定（照片3）。

■ 姿勢

使用銼刀作業時，雙手及身體都要保持能自由靈活移動，雙腳勿翹起，放置於安穩的位置，與銼磨面平行，使身體方便活動。

■ 銼刀的各種使用法

● 內凹面的銼磨法

有內凹造型或像戒圈的內側，可使用比其弧度稍大的銼刀來銼磨（圖1）。

● 彎角處的銼磨法

要銼磨彎角部位時可選用比彎角部位角度更小一點的銼刀，如此才不致傷及鄰接面，至於尖底部位較不易進入時，可將銼刀的頂部用磨刀石切掉以方便銼磨尖底（圖1）。

彎折－夾鉗

由於金屬很硬不容易用手來彎折，使用夾鉗、尖嘴鉗或老虎鉗等工具來輔助的話，則可輕易彎折或扭轉成所要的造型。

■ 夾鉗

夾鉗有各種不同的大小及造型，一般常用的有平口、尖嘴、扁嘴、壓爪鉗等。新買來的夾鉗鉗口較粗糙，可用粗的砂紙將之磨平後再使用，

另外也可將鉗口加工成各種方便使用的形狀（照片1）。

■ 夾鉗的用法

使用夾鉗來彎折金屬時，最好用一塊布或皮革先將彎折處覆蓋好再作業，以免留下鉗痕。大型或有厚度的金屬需要很用力才能完成時，可利用 2 支夾鉗來彎折，將省力許多（照片2）。

1. 鉗口經過加工的各種夾鉗

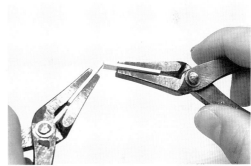

2. 厚的金屬可利用2支夾鉗來彎折

3. 彎折大片的金屬片可使用平口鉗

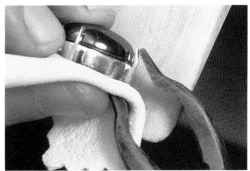

4. 要將鑲爪固定時可使用壓爪鉗

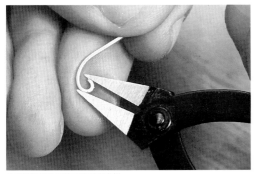

5. 彎折細的金屬線可使用尖嘴鉗

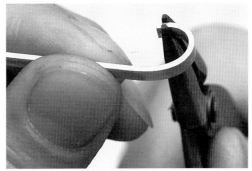

6. 製作寶石台座等要彎折細小金屬片時可使用尖嘴鉗

■ **彎曲用型鉆**

將金屬覆在型鉆上以木槌或鐵槌來槌打，也是彎曲的方法之一，有捲曲式及凹槽槌壓式兩種。

● **捲曲式彎曲法**

捲曲用的型鉆大都是戒指用的指圍棒、手鐲用金屬筒鉆或台座用的金屬棒。一般而言，只要有戒指用的金屬指圍棒就已夠用（照片1,2）。

作業時，先將指圍棒固定好，再把金屬片覆在指圍棒上，一手持金屬片，另一手握木槌槌打，一點一點地將金屬敲彎（照片3）。

● **槌壓式彎曲法**

以槌壓方式來彎曲金屬所用的型鉆有溝型長鉆（製作圓弧線或圓管時使用的型鉆）、木製凹圓型鉆、製作半球形用的半圓型鉆等（照片4,5）。

作業時一面對照彎曲的弧度、一面以木槌或鐵槌敲打，也可利用指圍棒或圓頭衝（窩釘，一種圓球形鐵棒）來迫壓，再以木槌敲打慢慢地將金屬片彎曲成所要的弧度。

1.手鐲用金屬筒鉆

2.戒指用金屬指圍棒（上）、台座用金屬棒（3支）

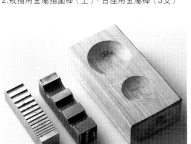

3.沿著指圍棒敲打，使金屬片彎曲

4.由左至右，溝型長鉆、半圓溝型鉆、木製凹圓型鉆

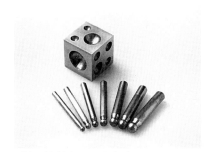

5.半圓型鉆（上）和圓頭衝（下）

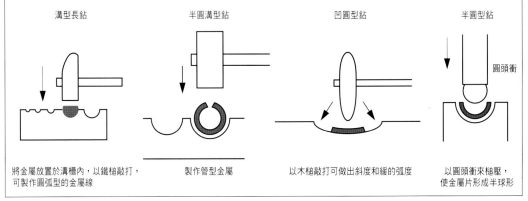

溝型長鉆	半圓溝型鉆	凹圓型鉆	半圓型鉆
			圓頭衝
將金屬放置於溝槽內，以鐵槌敲打，可製作圓弧型的金屬線	製作管型金屬	以木槌敲打可做出斜度和緩的弧度	以圓頭衝來槌壓，使金屬片形成半球形

● 使用型鉆的彎曲法

敲打和延展

　　金屬打版用的貴金屬在金工專賣店大都可買到所需大小、尺寸不同的金屬片材或線材。若數量很少，也可利用手上現有的金屬加工製作自己所要的尺寸，如此會比較經濟些，因為貴金屬是非常昂貴的材質，所以一點點都不能浪費，要物盡其用。

　　需要延展金屬片或方線時，可利用輾片機來延展（照片1），要延展圓線時若有拔線板就更方便；若想延展部分的金屬片或加寬尺寸時，可利用鐵槌在木椿座台上敲打延展其長度（照片2,3）。

■ 輾片機的用法

　　輾片機上部裝有齒輪，只要把旋鈕上下調整滾筒的間距就可使用。碾壓金屬片時，與其一次就壓薄延展至所要的長度，不如分數次碾壓能更平順漂亮。滾筒面要經常保持乾淨以免生鏽，並避免使金屬表面產生瑕疵，另外若輾片機有附設角溝，則在延展金屬方線時更方便。

■ 鐵槌的用法

　　萬一若沒有輾片機或想增加寬度時，可利用鐵槌在木椿座台上加工敲打，使之變薄或延展其長度。在作業之前請先將鐵鉆及鐵槌的表面磨平，如此延展後的金屬才會平滑。

　　鐵槌可準備大中小三種尺寸，敲打方法是應用槓桿原理，儘可能握在手柄的尾端，利用反作用力方式敲打（照片4）。手柄的長度可加工調整至最適合自己的長度，作業時要注意姿勢以免手或手腕受傷。

1.輾片機

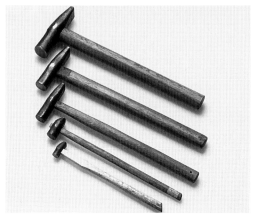

2.木椿座台

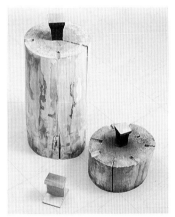

3.鐵槌（大、中、小）

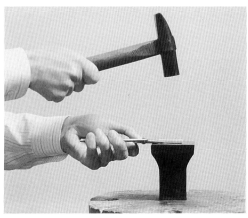

4.鐵槌的握法，利用反作用力方式敲打

■ 標記鋼印的敲法

標記鋼印有兩種，一種是標示金屬的成份，另一種是標示寶石的重量，鋼印的造型也有「直式」和「彎式」兩種，在平面金屬上使用直式鋼印，在曲面金屬上使用彎式鋼印（照片1）。若能將彎式鋼印使用到得心應手，則任何金屬面都能應用自如。

鋼印需用鐵槌敲打，直式的鋼印需和金屬面呈垂直放置，再以鐵槌敲打（圖1）；彎式鋼印則是在樹脂台或鉛板上將傾斜面調整好後再敲打（圖2）。敲打時要留意勿移動鋼印，在平面上也是以同樣方式敲打。

標示寶石重量的鋼印需以手用力按壓敲打，

彎式鋼印使用較為方便，在敲打時可前後左右一邊搖動一邊敲打（圖3）。

■ 拔線板

在製作金屬管或延展金屬絲時可使用拔線板，可依其洞口的形狀及大小順序來延展。先將金屬的一端弄細以方便讓拔線鉗挾緊，以利抽拔。

以萬力夾或腳固定拔線板之後，將金屬一端以拔線鉗挾緊再一口氣用力抽拔，若在中途停止則會產生不均勻的情況。為了更有效率地來進行此項工作，可利用電動或手搖拔線機，尤其是要抽拔粗的金屬線或金屬管時更方便。使用前先在洞內塗些油，在抽拔時較為滑順（照片3,4）。

1.彎式鋼印（左）和直式鋼印

2.拔線板和拔線鉗

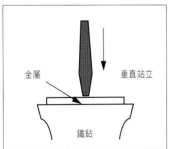

●圖1.直式鋼印的敲打法

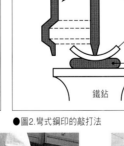

●圖2.彎式鋼印的敲打法

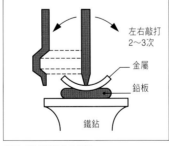

●圖3.數字鋼印的敲打法

3.使用手搖式拔線機來延展金屬線

4.以萬力夾將拔線板固定後作業

焊接－焊槍

　　金屬與金屬之間要連接時，一般是使用焊藥（接合用的合金）來焊接，焊藥因不同之金屬、不同的熔點而有不同種類，例如銀使用銀焊藥、K金使用K金焊藥、鉑金使用鉑金焊藥。

■ 焊藥的種類

　　在此介紹珠寶製作時常使用的幾種焊藥，在下列的圖表當中並附加製作的成分，以做為參考。

種　　類	成　　　　　份		熔點(攝氏)
銀焊藥	2分 焊藥	熔點高	820
(註解1 P.130)	3分 焊藥		780
	5分 焊藥		750
	7分 焊藥	↓	720
	快速焊藥	熔點低	620
K金焊藥	18K金 焊藥	高	810
	16K金 焊藥		780
	14K金 焊藥	↓	760
	10K金 焊藥	低	745
K白金焊藥	K白金的性質等於 12K 金焊藥		790
鉑金焊藥	高溫焊藥 (1)	高	1400
	高溫焊藥 (2)		1240
	低溫焊藥 (1)	↓	1090
	低溫焊藥 (2)	低	980

●焊藥的名稱或熔解溫度會因不同製造商而有所差異

■ 焊藥的切法

　　剛買來的焊藥太大塊不好使用，最好先將之以剪刀剪成長寬約 1～2mm 的小方片較方便使用（照片2），若要剪成更小片更薄時，可利用輾片機延展變薄後再剪成所要的尺寸。

■ 焊接的工具

　　焊接時需要用到焊藥、焊槍以及助熔劑，作業時所使用的工具有耐火磚、耐熱板、浮石、焊鉗、細鐵絲、酸洗液、清潔用水等（照片1,3），在此特別說明在作業時相當重要的焊槍以及焊鉗的使用方法。

● 焊槍

　　焊槍是加熱使金屬軟化、熔解金屬以及焊接時必要的基本工具。焊槍一般是使用吹管來輸送空氣，火的強弱則以活栓(塞)來調節，輸送空氣時大都使用空氣壓縮機，也有利用腳踏式的風箱來操作。

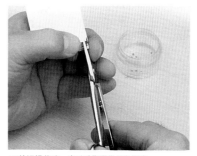

2.剪切焊藥時，應以手指頂住以免彈走

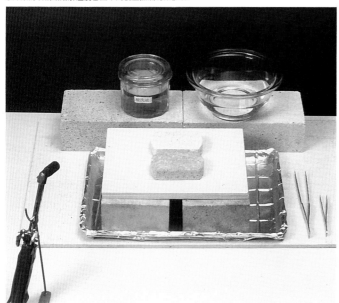

1.焊接工作台。焊槍(左)、酸洗液(上左)、清潔用水(上右)、耐火磚、耐熱板、浮石、焊鉗

3.助熔劑(左)及細鐵絲

進行焊接時，通常有好幾個焊接處並需重覆來回操作，因此當暫時不使用焊槍時請將火焰關小，將之放置於焊槍架上（照片1）。

火焰的大小顏色可由空氣來調節，而火的溫度最高處是在離火燄中心稍遠處（照片2），應將此處對準要熔焊的部分加熱，作業時一般是右手拿焊鉗、左手持焊槍。

使用焊槍持續在K金或銀上面加熱時，不久金屬會變成火紅狀態，此時將之浸入冷水中則會變得柔軟而容易加工，這種過程稱為「退火」；而鉑金加熱後，只要放置在一旁慢慢冷卻後就會變軟。（照片3-5）。

● 焊鉗

焊接時必須準備一種固定金屬用的大型焊鉗以及另一種夾取焊藥用的小型鑷夾（照片6），其它尚有具固定座台的十字交叉彈力焊鉗(俗稱第三隻手)，使用起來相當方便（照片7）。

1.將火燄關小後放置於焊槍架上

2.增加空氣則火燄變藍，火勢相對增強

金屬的退火方法

3. 將金屬加熱至變成火紅為止

4.將18K金、銀浸入水中急速冷卻

5.將加熱後的鉑金放置在金屬鉆上，使之慢慢冷卻

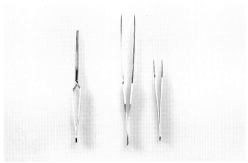

6.各種焊鉗、鑷夾

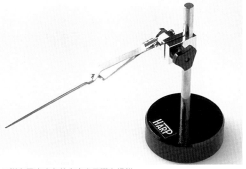

7.附有固定座台的十字交叉彈力焊鉗

■ 準備焊接用的酸洗液

在進行焊接作業之前，首先要準備好酸洗用的熔液，由於K金和銀在焊接加熱時會產生氧化膜而變黑，為了去除氧化膜及焊接後所殘留的助熔劑，必須使用酸洗液。

酸洗液的製作方式有兩種，一種是粉末狀的明礬（美國製的稱為 Pickling-Compound）放入水中即溶化，使用起來非常方便；另一種是傳統的方法，即以 10%～20% 的硫酸加入水中所製作成的稀釋硫酸，製作時要留意將硫酸慢慢地倒入水中，否則硫酸會發熱，相當危險，絕對要避免快速倒入水中或將水加入硫酸中。另外貯藏時最好使用附有蓋子及耐熱的玻璃容器。

● 硫酸（左）及粉末狀的明礬(Pickling-Compound)

■ 焊接的方法

在此以圖例方法介紹焊接方法及焊藥的放置方式（照片1～8及圖）。

1.焊接面需相互密合

焊接面與焊接面之間若不夠密合，焊藥將無法均勻流動，因此事先要將焊接面密合處理。

2.試黏

開始要組合時，可先用少量瞬間膠先試黏看看，若沒問題再正式焊接。

3.固定

需使用焊鉗夾取時，要確實夾緊固定，容易鬆動之處可利用小片或小顆粒的浮石來填滿空隙之後再進行作業，也可利用細鐵絲幫忙固定。

4.塗抹助熔劑

助熔劑有助於焊藥均勻流動，可將之塗抹在需要焊接處。使用時可以竹籤來塗抹，之後再加熱使之充分乾燥。

1.將焊接面做密合處理

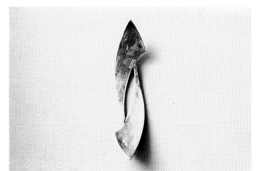

2.用瞬間膠先試黏看看

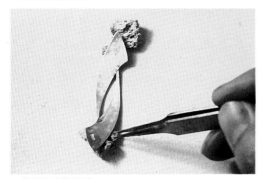

3.利用浮石來協助固定

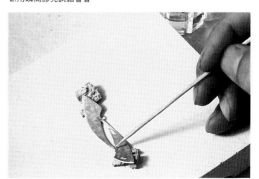

4.在焊接處塗抹助熔劑

5.放置焊藥

　　以鑷夾將已事先切好的小片焊藥放置在焊接處，若焊接面積較大時，可多放一些焊藥。

6.以焊槍加熱熔解

　　將焊槍的火嘴對準焊接面，慢慢增強火力讓焊藥充分熔化，由於焊藥會往溫度高的地方流動，因此必須在金屬體積較大的地方先重點式加熱，而金屬量少的地方不要過度加熱，一旦

焊藥已開始流動（虹吸作用），火嘴便要迅速離開。

7.浸入酸洗液

　　焊接完成後，將之放入酸洗液中浸泡一下以便去除氧化膜，此時會釋放出瓦斯，所以要盡速將容器的蓋子蓋上。

8.用水清洗

　　最後用乾淨的水將酸洗液洗淨。

5.用鑷夾將切成細片的焊藥放在焊接面上後，進行焊接

6.利用焊槍來熔化焊藥

7.放入酸洗液中

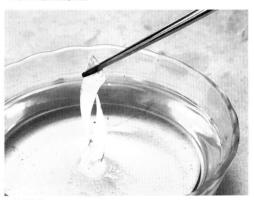

8.用水清洗

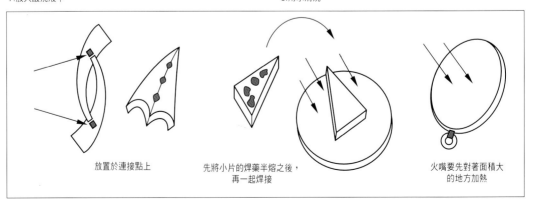

放置於連接點上　　　先將小片的焊藥半熔之後，　　　火嘴要先對著面積大
　　　　　　　　　　　再一起焊接　　　　　　　　　的地方加熱

● 焊藥的放置位置

■金屬碎片的熔化回收

　　一些經切削、銼磨所剩下的銀或K金碎片，可用瓦斯焊槍將之熔化之後集結成塊（照片1～4），而鉑金熔點很高，因此要使用氧乙炔焊槍來熔化。初次使用氧乙炔焊槍時，若不熟練則多少具有一些危險性，所以建議最好將鉑金碎片集合成一定量後，再請專門的業者代為熔化回收。

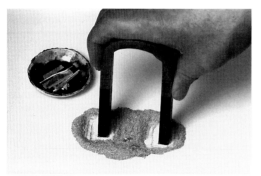

1.用磁鐵吸除鐵屑

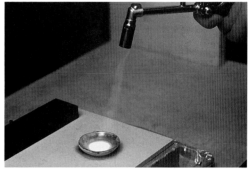

2.將助熔劑倒入坩鍋內，加熱金屬至完全熔化為止

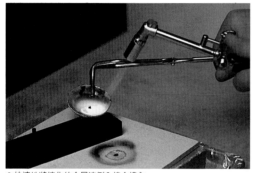

3.快速地將熔化的金屬液倒入熔金槽內

4.從熔金槽取出金屬塊，放置一旁冷卻

■ 零件的焊接

　　胸針、耳環、袖扣等所使用的零件，市面上有各式各樣現成的種類（參照24頁～27頁）。零件的焊接是在最後階段進行，所以要使用比之前使用更易熔化的焊藥（即熔點較低的焊藥）。

　　為了要焊接得很牢固，最好多取一些焊藥，先將零件部分所放置的焊藥加熱至半熔化狀態，然後以焊鉗夾住固定零件，並在主體中心加熱，如此焊藥自然會流至主體面，便能緊密地焊接在一起（圖2）。

● 胸針針扣的焊接

　　胸針面是彎曲時，將針扣的焊接面磨成能與胸針面密合的弧度（圖1），而焊接點則選擇在能讓胸針配戴時保持平衡之處（請參照24頁）。

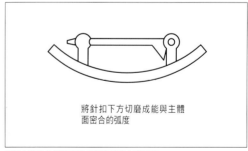

將針扣下方切磨成能與主體面密合的弧度

●圖1.將零件焊接面磨成與主體密合的弧度

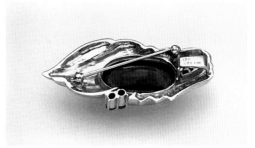

5.胸針兼吊墜的針扣位置

所設計的作品是胸針／吊墜兩用時，焊接時要避免從外觀能看得到針扣、墜頭等零件（照片5）。完成焊接且整體都修飾好後，將別針插進針尾座的空隙中，再將固定用的卡榫放置於針扣的洞內，在鐵鉆上以小鐵槌敲打兩端鉚住，最後以平口鉗固定。

● 耳扣的焊接

耳環的零件有「單體式」和「垂吊式」兩種，無論哪一種在焊接時都需先將耳扣整個扳開再進行焊接，等焊接好再將之扳回原來的狀態及鉎平表面（圖3）。

● 袖扣的焊接

先將零件垂直面對主體焊接，整體修飾完成後再將置於零件中間的小卡榫放入固定，最後將邊緣多出的焊藥殘留物清除乾淨（圖4）。

● 領夾的焊接

首先焊接夾腳，整體修飾好後，再加進金屬夾。夾腳、金屬夾及彈簧銜接好後插入卡榫，再以鉗子夾緊固定，最後彎曲夾腳至適當位置（圖5）。

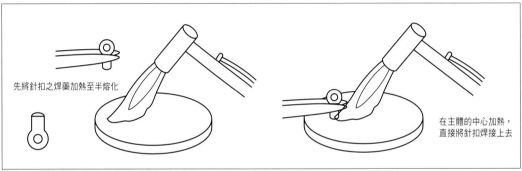

先將針扣之焊藥加熱至半熔化

在主體的中心加熱，直接將針扣焊接上去

●圖2.胸針針扣的焊接

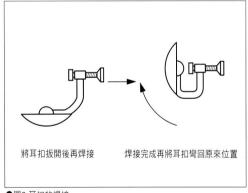

將耳扣扳開後再焊接　焊接完成再將耳扣彎回原來位置

●圖3.耳扣的焊接

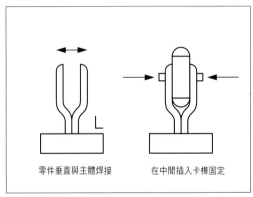

零件垂直與主體焊接　在中間插入卡榫固定

●圖4.袖扣的焊接

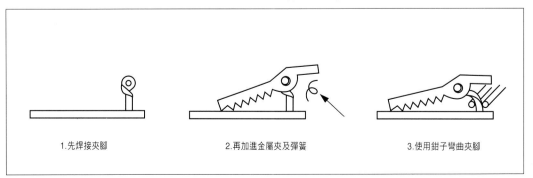

1.先焊接夾腳　　2.再加進金屬夾及彈簧　　3.使用鉗子彎曲夾腳

●圖5.領夾的焊接

測量

貴金屬是昂貴的材質，特別是K金或鉑金只要是1公克（g）的重量差別就會造成材質成本的差異，而且由於所製作的都是體積小的商品，只要尺寸相差1mm就會造成整體感不均衡。此外，這些都是配戴在身上的東西，如戒指的指圍一定要測量得很正確才行。

秤重量的工具有秤子，分為砝碼型及數字型兩種，一定要準備一種能正確地秤出重量的秤子；另有秤寶石重量專用的克拉秤。測量長度的工具有定規或游標卡尺（照片1），游標卡尺可量至很小的單位，是必備的工具。

至於測量尺寸的工具有戒指專用的指圍棒或指圍圈，可正確地量出手指的尺寸（照片2、3），此外也有測量手環專用的工具。

1.游標卡尺（大、中）

2.金屬棒（左）及指圍棒（右）

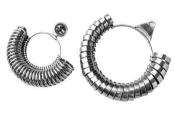

3.指圍圈，有圓弧面（左）和扁平面（右）

初步的表面修飾－砂紙・細尖刀

做初步的表面修飾時，可使用砂紙或細尖刀。砂紙和金屬銼刀一樣有分粗細，請依粗砂到細砂之順序來使用。細尖刀是外形如刀子般的工具，必須要練習一陣子才能應用自如。

■ 砂紙的用法

請選用耐水性的砂紙，通常砂紙的背面皆標示有號碼，號碼愈大表示是愈細的砂紙。一般是按照 400、600、800、1000、1200、1500 號的順序使用，可將金屬表面修飾得很平順。

整張的砂紙可直接使用，也可將砂紙捲在木棒或樹脂上，並以透明膠帶或接著劑固定以方便使用。平面或凸面的金屬表面，可使用固定在板形棒上的砂紙棒，至於凹面的金屬表面則可使用圓弧形或圓形的砂紙棒（照片4）。

至於如戒指的內圍等的修飾，可將砂紙捲在吊鑽的夾頭上使用，可大大增加作業的效率（照片5、6）。

4.圓形砂紙棒（上）和板形砂紙棒（下）

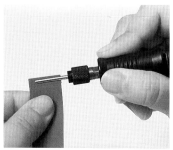

5.將砂紙捲在吊鑽的夾頭上

6.一手牢牢地握著戒指，另一手持砂紙夾頭修飾內側

■ 細尖刀的用法

可將市面上所賣的細尖刀尖端磨成刀刃後再使用。細尖刀的操作必須要相當熟練，否則會傷到金屬的表面。但只要多練習幾次能應用自如後，一些連砂紙也無法磨到之細節部分，可利用細尖刀的尖端來修飾，是很方便的工具。

● 刀刃的磨法

可在磨刀石上將細尖刀尖端磨出刀刃或修整出不同形狀。磨刀石有粗磨刀石及細磨刀石兩種，使用時先在磨刀石上擦一點機油後再研磨。剖面是梯形的細尖刀刀刃可利用粗磨刀石來修整研磨，先磨背面再磨出兩側的刀刃面，兩刃的角度和背面呈 90 度；先以粗磨刀石，再以細磨刀石來研磨（圖1、照片1）。可將刀刃上部的厚度以磨刀石磨薄，如此才能進入細部來修飾。

● 握法

細尖刀既可按壓亦可推拉來修飾表面，它有多種握法，可依自己習慣、方便使用的方式來握拿細尖刀即可（照片2、3）。作業時最好順著銼磨的方向移動，則可將表面修飾得光潔平順（圖2）。

最後的修飾－壓光棒‧拋光機

金屬最後修飾所使用的工具有壓光棒及拋光機，使用壓光棒或拋光機修飾能使金屬表面亮麗無比，這是珠寶製作時最後重要的階段。

要利用壓光棒將表面修飾得如鏡面般完美無缺時，需要耗費一些時間，因此要事先培養耐心及細心。而拋光機則是能大大提高效率的電動工具，若能備用一台當然方便無比。

■ 壓光棒

要將延展性很強如鉑金般的金屬拋光時，可利用壓光棒（一種細尖的鋼鐵棒）來磨擦金屬表面。

1.細尖刀的磨法

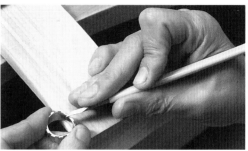
2.修飾細部時細尖刀的握法

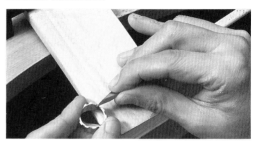
3.修飾大面積時細尖刀的握法

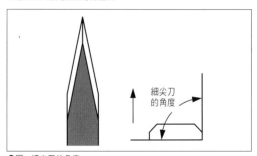
●圖1.細尖刀的角度

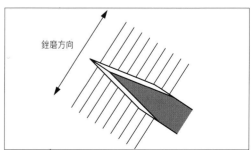
●圖2.將細尖刀順著銼磨的方向移動

壓光棒可去除細尖刀或砂紙使用過後的痕跡或小瑕疵，使金屬產生光澤，使用在銀或銅上面也很有效果；但如用在延展性較差的K金或K白金上，則效果不佳，此時建議使用拋光機。

壓光棒的剖面有圓形、橢圓形等不同種類（照片1），且有大、中、小各種不同尺寸，剛開始只要備有一支中型橢圓形的壓光棒即可。使用時要注意壓光棒表面是否光滑，若有任何瑕疵將會移轉至金屬表面而影響光澤，最好使用已被檢修過、完全無瑕疵的壓光棒。

壓光棒的剖面

1.各種壓光棒及其剖面圖（右）

2.利用砂紙去除壓光棒的表面瑕疵

■ 壓光棒的檢修

壓光棒的尖端若有肉眼可見的大瑕疵時，可利用 1000號－1500 號的砂紙磨擦去除（照片2），接著在塗有拋光劑的磨板上磨平表面（照片3）。若是在 10 倍放大鏡下才看得見的瑕疵，只要使用磨板即可充分磨平。另外要養成在使用壓光棒前一定要先在磨板上磨平的習慣。

磨完後的壓光棒要用放大鏡仔細檢視是否仍有瑕疵，若還殘留小瑕疵，則必須再重新磨平一次。使用完畢後，用沾有油的布包起來，並和其它工具分開放，以避免被撞擊而產生瑕疵。

■ 壓光棒的用法

在進行壓光棒拋光作業時，可準備一些肥皂水，將壓光棒前端先沾一下肥皂水再進行作業，如此壓光棒比較潤滑，比較容易進行。

壓光棒的握法和細尖刀一樣，將手或手指的一部分緊貼在銼橋板上較安穩（照片4），由於壓光棒的前端相當尖銳，要注意保持潤滑以免刮傷金屬的表面。

此外作業前先將銼橋板用布包起來，如此可避免銼橋板上凹凸不平的小瑕疵傷及金屬表面。

3.在塗有拋光土的磨板上磨平　　4.手或手指緊貼在銼橋板上作業較穩固

■ 拋光機

若要去除使用壓光棒後在鉑金上留下的痕跡，或是細尖刀在K金表面所留下的痕跡，並增加金屬光澤時，可使用拋光機。拋光機是一種高速旋轉的電動工具，有直接安裝在大型馬達上的「布輪拋光機」（照片1）以及安裝在小型馬達上的手握式電動拋光機（照片2）。

經過壓光棒修飾後的銀器，可使用沾有拋光劑的布用手輕輕地搓磨即可產生光澤，若想早點拋光時，也可省略壓光棒的作業而直接用拋光機來拋光。通常銀器若過度使用拋光機時會產生泛黑現象，因此在進行大面積的拋光時要特別留意。只要習慣領會拋光機的使用技巧，它的確是能在短時間內快速完成拋光的便利工具。

■ 手握式電動拋光機

這是一種輕巧、容易使用的小型拋光機，其所使用的小型拋光輪有各種材質，一般只須準備布輪、毛輪、尼龍輪、及皮輪就相當夠用（照片4）。由於拋光輪消耗得很快，最好能預備 2、3 個備用。拋光時先在拋光輪上塗抹拋光劑後再作業，市面上有販售各種拋光材料，一般只要備有青色及紅色的拋光土就大致夠用（照片5）。銀器的拋光只須使用塗抹青色拋光土的拋光輪拋光即可，而18K金或鉑金則須在青色拋光土拋光之後，再使用塗抹紅色拋光土的拋光輪再拋光一次。

■ 拋光機的作業方式

將拋光輪安裝在手握式電動拋光機上，塗抹拋光材料後，緊握金屬開始進行拋光，要留意避免工作物被拋光機轉動時的離心力甩掉（次頁照片1、2）。對於細部及空際之間可使用毛刷輪或尼龍布輪來拋光；大面積的工作物拋光時，請勿將拋光輪停留在固定的地方，一定要不斷移動（次頁圖），如此才能保持表面均勻平順。

在作業進行中有時拋光土會掉落，所以要常常再添加拋光土；至於皮輪則不須塗抹任何拋光材料，它是使用在最後整體的拋光階段。

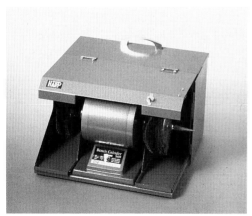

1.有吸塵設備的桌上型布輪拋光機

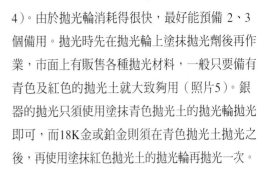

2.手握式電動拋光機

3.拋光劑

4.手握式電動拋光機所使用的各種拋光輪，
　有布、皮、毛等材質

5.紅色拋光土（左）和青色拋光土

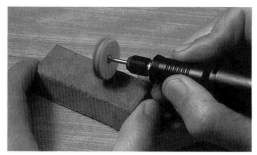

1.轉動拋光輪來沾黏拋光土

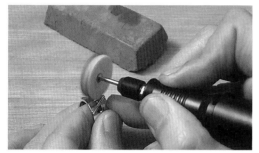

2.拋光時將戒指緊緊握住以免鬆落

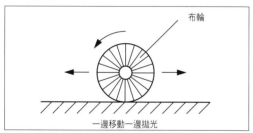

布輪

一邊移動一邊拋光

●大面積的拋光要不斷移動拋光輪

3.工作物接觸大型拋光機時，角度約保持 50 度

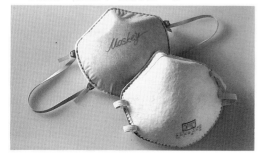

4.防塵口罩

使用拋光機時，金屬會因磨擦而生熱，若到了手無法承受的熱度時，請暫時中止作業，等熱度稍退之後，再繼續進行。使用大型的布輪拋光機時，一定要緊握工作物，並注意接觸布輪時的角度（照片 3）。

另外在拋光途中，塗抹在拋光輪上的拋光劑或拋光土會因轉動時的離心力而散落，因此最好事先準備防塵罩、或佩戴防塵口罩（照片 4）之後再作業。

■ 直接使用拋光材料的拋光方法

若不使用手握式拋光機，在此介紹幾種其它的拋光方法（次頁照片 1～3）。

1.將拋光材料塗抹在棉線上即可在細部拋光。由於棉線很方便進入小空隙等細部，因此拋光機無法接觸到的地方可使用此法來拋光。

2.要拋光整個平面時，可將拋光材料塗抹在布片上，不但容易使用，而且效果佳。

3.造型較繁複且有凹凸面時，拋光機很難進入，此時可利用塗抹了拋光材料的竹籤或牙籤來做細部拋光。

表紋的修飾－刷子及其它

在蠟雕階段所進行的表紋修飾，為了避免破壞原創者所要表現的感覺，其修飾技法非常重要。

以拋光機做金屬拋光時，有時會產生表面太光亮而失去原創所要的效果、或太淺的表紋經拋光後變成模糊不清等情況，此時可利用毛刷或金屬刷修飾法，在此同時介紹具有消光作用的霧面修飾方法。

■ 毛刷修飾法

鉑金、銅等金屬可利用沾了重碳酸鈉的毛刷（牙刷亦可）一邊沾水一邊修飾（次頁照片 4）；若想讓整體有光亮的感覺，再使用壓光棒來壓光。

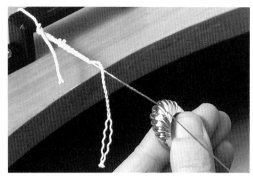

1.使用棉線在金屬細部拋光

2.使用布片來拋光

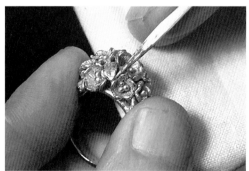

3.使用竹籤在細部拋光

蠟模經鑄造後，若想看看整個金屬版的感覺，可使用毛刷在金屬表面銼刷一番即可。

■ **金屬刷修飾法**

銀或 K 金表紋的修飾可使用黃銅製的金屬刷，將金屬刷沾了重碳酸鈉之後，一邊沾水一邊細心地修飾，從大面積至細部都要仔細銼刷（照片5,6）。

鉑金或銅等金屬若使用金屬刷可能會傷及表面造成瑕疵，最好避免使用。局部若想修飾成鏡面效果，可在刷子銼刷之後，在該部位以銼刀、砂紙、細尖刀或壓光棒再銼磨一次。

一般利用金屬刷銼刷後的表紋不太有光澤，若想增加其整體的光澤及華麗感，可用壓光棒在表紋凸出部位用力壓磨即會產生所要之效果。

5.手握式拋光機所用的黃銅刷輪

4.各種毛刷

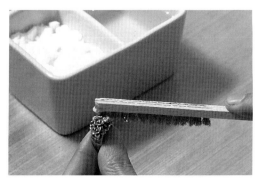

6.將黃銅刷沾一點重碳酸鈉後再銼刷

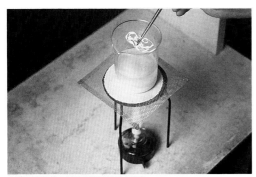

1.將工作物放入硼砂的飽和溶液中加熱

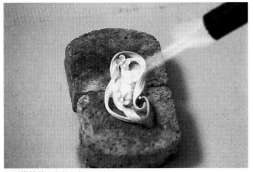

2.以焊槍將工作物加熱至泛紅為止

3.放入酸洗液中浸泡約 10 分鐘,再用清水清洗

■ 霧面修飾法

這是一種將銀或 18K 金表面處理成像舖上一層淡淡的白色或黃色粉末般的修飾法。

此種修飾法是將金屬在酒精燈上加熱後,銀或 18K 金表面會產生一層氧化膜,而形成一種獨特的色調(此法不適用於鉑金)。

想成功地將金屬表面處理成漂亮的霧面,必須將一連串的作業流程(照片 1~3)重覆進行數次。有表紋的部分將之處理成霧面,加強與其它亮面部分的對比效果。

洗淨

要去除在拋光時黏附在戒圈內側或細部的拋光材料或污垢時,可使用超音波洗淨機相當方便(照片 4)。在洗淨機的內瓶注入熱水、再倒入中性洗潔劑,先將工作物懸吊在金屬線上再放入洗淨機內,以超音波的振動來洗淨所有的污垢(照片 5),2~3 分鐘後取出,再以清水沖洗乾淨。沒有洗淨機時,也可在鍋內放入少量的水及中性洗潔劑,再加熱煮一下也可去除所有的污垢。

但對於像蛋白石、祖母綠等怕熱的寶石或不適用於超音波的寶石要特別留意,這類寶石工作物的洗淨可將之浸泡在溫水中,再以牙刷或毛刷輕輕地、小心地來清洗。

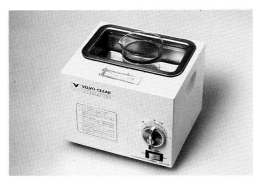

4.超音波洗淨機(以熱水加中性洗潔劑做為洗淨液)

5.小型的超音波洗淨機

表紋的製作法

表紋的製作有各種方法，大致可區分為蠟模階段時製作的表紋以及金屬版階段時製作的表紋二種。蠟模階段的方法在前面章節已學習過，在此則介紹在金屬上面製作表紋的各種方法（請參照 95 頁、96 頁）。

代表性的表紋有砂紋、線紋、粗紋以及利用鏨刀所打出的各種表紋。

■ 使用金剛砂（砂紋）

在金屬表面噴打出細小的凹痕，具有消光作用，也稱為「消光處理」。將金剛砂（極小顆的石榴石）和水一起倒入漏斗容器中，再將之從高處往金屬的表面灑落，讓金屬面產生無數的凹痕（照片 2），此作業重覆數次之後表面會完全消光。若某些部分不想有砂紋效果時，可事先用膠帶貼起來即可。

■ 使用銼刀和砂紙（線紋）

利用銼刀或砂紙在金屬表面以固定的方向銼磨出一條條的細線，而形成美麗的金屬表紋（照片3）。

■ 使用鑽石輪棒（粗紋）

使用黏有鑽石粉的金屬輪棒，將之安裝在吊鑽馬達上使用，鑽石輪棒有各式各樣造型，一般只要備有圓錐形和球形二種就非常方便使用（照片4）。

作業時將鑽石輪棒保持一定的方向在金屬面上磨動，經過鑽石輪棒處理過的表面會閃閃發亮，很適合使用在寶石戒指的肩部及圍部（照片5）。

1.砂紋處理（K金）

2.使用金剛砂打出細小的砂紋

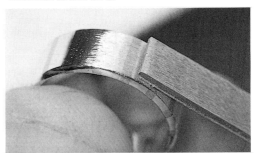

3.使用砂紙或銼刀銼磨出一條條的細線

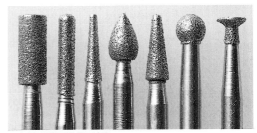

4.各種不同造型的鑽石輪棒

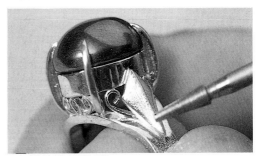

5.在戒指肩部使用粗紋處理

■ 利用鑿刀敲打的表紋

鑿刀可分為敲花用鑿刀和鑿刻用鑿刀（右下表），鑿刀可自己製作，可依需要製作出幾支不同形狀、不同大小的鑿刀（照片1）。

一般表紋的製作是在製作的最後階段進行，不同的鑿刀所作出的表紋皆有不同的感覺，最好事前先練習看看各種表紋的處理方法。

● 敲花用鑿刀和鑿刻用鑿刀

「敲花用鑿刀」主要使用在金屬鍛造或敲打金屬凸紋，利用金屬的延展性，將金屬敲打成立體的造型。此法應用在珠寶的製作上，可將胸針、鍊墜敲打成各種立體、圓凸狀的造型。

「鑿刻用鑿刀」則用在文字或花紋的鑿刻上，也可將金屬面處理成如鏡面般的美麗效果。此外它也是鑲嵌配石時撬開、固定鑲爪時的重要工具。應用在金屬表紋上可使用線形鑿刀、梯形鑿刀或圓弧形鑿刀。

以下介紹幾種能敲打出不同表紋的鑿刀製作方法。

■ 鑿刀的製作方法

製作鑿刀的材質有碳鋼、高速鋼及超硬鋼材等，在此舉例容易用銼刀修飾整形、對初學者也較容易使用的碳鋼（也稱紅色鑿刀，因其前端是紅色）來製作各種不同造型的鑿刀。

紅色鑿刀有剖面是正方形的四分鑿刀和剖面是長方形的梯形鑿刀，其大小尺寸是從1號到5號，也有比這些更大，從2分到4分的鑿刀（請參考註解2 P.130）。

剛買回來的紅色鑿刀都未經淬火處理，所以可先利用銼刀來修整成所要的造型後再進行淬火處理（照片2,3）。

淬火處理是讓鋼材硬化的作業，首先將鑿刀前端以焊槍加熱至變紅為止，再快速將之放入水中或油中急速冷卻。若冷卻的速度太慢會形成鍛燒不足，此時最好再重新淬火一次。

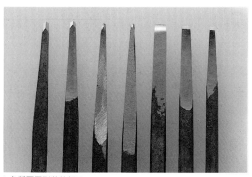

1.各種不同形狀的鑿刀

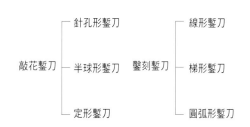

敲花鑿刀	針孔形鑿刀	鑿刻鑿刀	線形鑿刀
	半球形鑿刀		梯形鑿刀
	定形鑿刀		圓弧形鑿刀

● 敲花用鑿刀和鑿刻用鑿刀

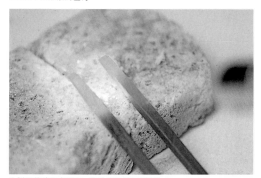

2.鑿刀的淬火處理(1)=將前端加熱至變紅為止

3.鑿刀的淬火處理(2)=放入油中或水中急速冷卻

■ 敲花鏨刀的製作方法

不同形狀的敲花鏨刀可敲出各種不同的圖紋，在此介紹能敲出點狀紋的針孔形鏨刀、圓形凹紋的半球形鏨刀以及可敲出固定圖紋之定形鏨刀的製作方法。

● 針孔形鏨刀

此種鏨刀可敲打出細點狀的圖紋，使用鑽孔器的中心衝頭也可敲出同樣的效果。此類鏨刀使用 2 號至 3 號左右的四分鏨刀來製作（圖 1）。

● 半球形鏨刀

前端是渾圓半球形的鏨刀，只要準備一大一小 2 支就足夠使用，大的使用 5 號的四分鏨刀、小的使用 2 號的四分鏨刀來製作。它可敲出和「槌紋」相似的表紋（圖 2）。

● 定形鏨刀

所敲打出的表紋是固定的圖紋，所以稱之為「定形鏨刀」，可以銼刀將刀頭磨成花形、葉形、三角形或四角形等，鏨刀的材質可選擇與其形狀大小相同的棒形鋼材來製作（圖 3）。

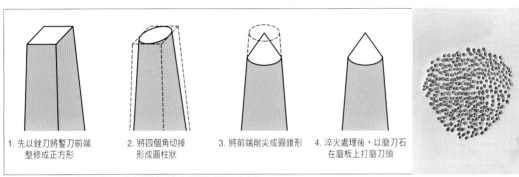

1. 先以銼刀將鏨刀前端整修成正方形
2. 將四個角切掉形成圓柱狀
3. 將前端削尖成圓錐形
4. 淬火處理後，以磨刀石在磨板上打磨刀頭

● 圖 1.針孔形鏨刀的製作方法。右方照片是以針孔形鏨刀所敲出的表紋

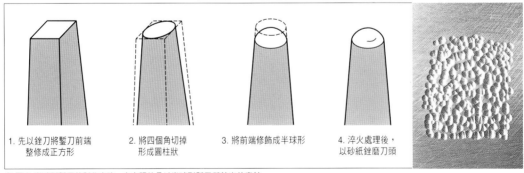

1. 先以銼刀將鏨刀前端整修成正方形
2. 將四個角切掉形成圓柱狀
3. 將前端修飾成半球形
4. 淬火處理後，以砂紙銼磨刀頭

● 圖 2.半球形鏨刀的製作方法。右方照片是以半球形鏨刀所敲出的表紋

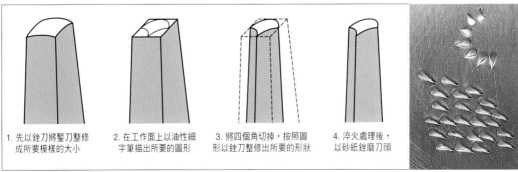

1. 先以銼刀將鏨刀整修成所要模樣的大小
2. 在工作面上以油性細字筆描出所要的圖形
3. 將四個角切掉，按照圖形以銼刀整修出所要的形狀
4. 淬火處理後，以砂紙銼磨刀頭

● 圖 3.定形鏨刀的製作方法。右方照片是以定形鏨刀所敲出的表紋

■ 鑿刻鑿刀的製作方法

鑿刻鑿刀如雕刻刀般前端具有可鑿刻金屬的刀刃，可先用銼刀整修成所要的形狀，再經淬火處理變硬之後，再以磨刀石磨出刀刃。

它和磨細尖刀一樣，需準備粗磨刀石和細磨刀石，一邊抹油一邊磨（97頁照片1）。鑿刻鑿刀的種類是依刀刃角度的不同而有分別，所以要參考附圖磨出正確的角度。以下依序介紹梯形鑿刀、線形鑿刀及圓弧形鑿刀的製作方法。

● 梯形鑿刀

應用鑿刀的邊角，將之切削成傾斜狀，使用時依傾斜度的不同，可鑿刻出寬幅或狹幅的表紋，可應用在有繪圖效果的圖紋或雕刻文字。這是一種較易製作，但較難鑿刻的鑿刀（圖1）。可使用1號或2號的梯形鑿刀來製作。

● 線形鑿刀

此種鑿刀所鑿刻出來的表紋剖面是V字形，適合使用在表現折痕效果或線形表紋上，它和梯形鑿刀相反之處是它較易鑿刻，但刀刃的研磨比較困難。

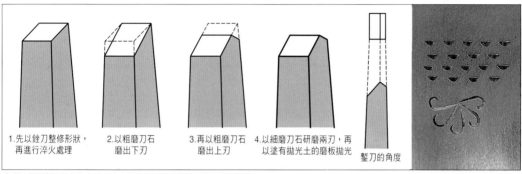

1.先以銼刀整修形狀，再進行淬火處理　2.以粗磨刀石磨出下刃　3.再以粗磨刀石磨出上刃　4.以細磨刀石研磨兩刃，再以塗有拋光土的磨板拋光　鑿刀的角度

● 圖1.梯形鑿刀的製作方法。右方照片是以梯形鑿刀所鑿刻出的表紋

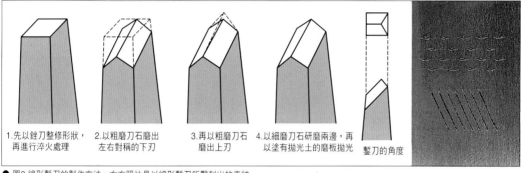

1.先以銼刀整修形狀，再進行淬火處理　2.以粗磨刀石磨出左右對稱的下刃　3.再以粗磨刀石磨出上刃　4.以細磨刀石研磨兩邊，再以塗有拋光土的磨板拋光　鑿刀的角度

● 圖2.線形鑿刀的製作方法。右方照片是以線形鑿刀所鑿刻出的表紋

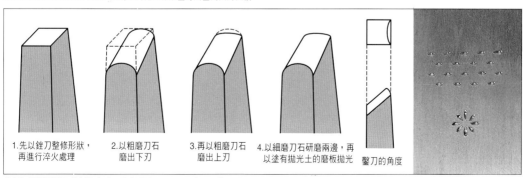

1.先以銼刀整修形狀，再進行淬火處理　2.以粗磨刀石磨出下刃　3.再以粗磨刀石磨出上刃　4.以細磨刀石研磨兩邊，再以塗有拋光土的磨板拋光　鑿刀的角度

● 圖3.圓弧形鑿刀的製作方法。右方照片是以圓弧形鑿刀所鑿刻出的表紋

手若無法對準，則難研磨出左右對稱的刀刃，必須多練習幾次（96頁圖2），此種鑿刀可使用1號或2號的四分鑿刀來製作。

● 圓弧形鑿刀

所鑿刻出來的表紋剖面是U形，此種鑿刀大

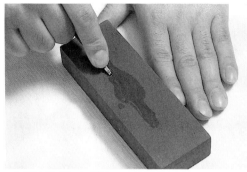

1.左手固定磨刀石，右手研磨

■ 固定工具及固定方法

使用鑿刀時，為了避免工作物歪斜，要先將工作物固定在模型膠（商品名 Modeling）或瀝青樹脂中。

用來固定的工具有 T 字型的木台（照片 3）和以萬能夾固定的雕刻台、或瀝青鐵碗（在鐵碗中裝滿瀝青，照片 4）。模型膠和瀝青在常溫時

都在鑿刻花樣時使用。若會製作上述之線形鑿刀，則此種鑿刀非常容易製作（使用同樣材質）。

其研磨方式和線形鑿刀很類似，刀刃部分磨成圓弧形，再以橫向來研磨下刃（96頁圖3、照片2）。

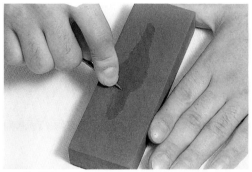

2.以橫向研磨圓弧形鑿刀的下刃

是硬的，但一加熱就變得很柔軟，在固定工作物時，模型膠可用 60 度 C 左右的熱水或用吹風機將之加熱幾分鐘，瀝青則可用焊槍以弱火加溫使之柔軟，再將工作物埋入，等冷卻後模型膠或瀝青變硬即可將工作物牢牢地固定住（照片5.6）。

作業完成後再加溫取下，以稀釋劑、丙酮等來清除黏在上面的殘餘瀝青（照片 7.8）。

3.木台和模型膠

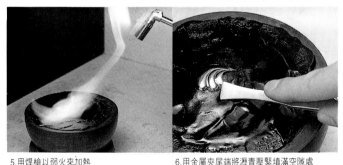

5.用焊槍以弱火來加熱

6.用金屬夾尾端將瀝青壓緊填滿空隙處

4.瀝青鐵碗(左)和萬能雕刻台

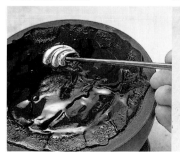

7.瀝青加溫變軟之後，把工作物取出

8.以稀釋劑(thinner)、丙酮或松香水去除瀝青

在進行這些作業時請留意下列事項：

1.請勿使用強火加溫而將樹脂、瀝青等燒焦。

2.加溫時請小心碰觸，以免手燙傷。

3.對於耐熱性、抗蝕性較弱的寶石作品要特別
　留意。

■ 鐵槌

　　敲打鑿刀所用的鐵槌是直徑約 2 公分左右的
小形鐵槌，木柄是愈往鐵槌處愈細，手要握在能
最穩定不易移位的地方。

■ 表紋的敲法

● 敲花鑿刀

　　敲花鑿刀和金屬呈垂直方向，表紋的深淺是
依據敲打的強弱而定，可以 4 隻手指來支撐鑿刀
垂直站立，再沿著小指抵觸金屬的地方敲打移動
（照片 1）。

● 鑿刻鑿刀

　　鑿刻鑿刀和金屬呈稍往後傾斜的角度，一邊
敲打一邊刻出表紋來，為了加強其潤滑度，可將

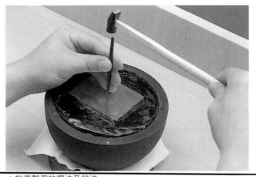

1.敲花鑿刀的握法及敲法

刀刃沾一點水再進行鑿刻。

　　線形鑿刀和圓弧形鑿刀要保持一定的角度
（和金屬呈 45 度左右），便能鑿刻出直線和曲線
來；而梯形鑿刀除了往後傾斜外，也可同時向右
或向左傾斜，依不同角度刻出不同的表紋
（圖1.2）。

● 參考圖例

　　從下圖可明顯比較出同樣形狀的吊墜，因表
面施以不同的表紋，而營造出不同的味道和不同
的感覺（照片 2～5）。

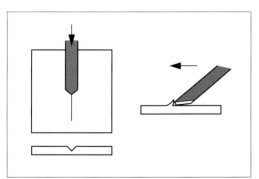

● 圖1.使用線形鑿刀時的角度

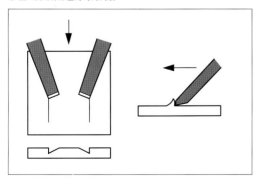

● 圖2.使用梯形鑿刀時的角度

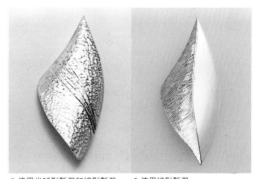

2.使用半球形鑿刀和線形鑿刀　　3.使用線形鑿刀

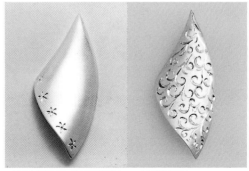

4.使用圓弧形鑿刀和針孔形鑿刀　　5.使用梯形鑿刀

金工的基本作業

當我們理解了如何切割、研磨金屬等各種作業流程後,可嚐試應用這些技術來實際製作戒指或吊墜看看。

由於珠寶大都是體積非常小的東西,作業過程也非常精細,因此每一個階段的流程都要細心地去執行,而且每個部分、零件也必須精確地製作。雖然一般的珠寶大都使用K金或鉑金來製作,在此為了方便初學者,使用較廉價的銀作為材料來製作基本的珠寶。

在實際製作之前先說明戒指、爪座、鑲邊、配石鑲座各種加工上的事項後,再實際來製作V字形戒指、有爪座的寶石戒指、包鑲的吊墜以及有配石鑲座的胸針。

戒指的製作方法

將金屬彎曲成V字形戒指,首先要學習指圍的量法、彎折法、接合、焊接等基本作業,尤其這些是製作金屬戒時必須遵守的加工事項,一定要用心牢記。

■ 指圍的量法

使用指圍棒、戒圈等來量指圍,按照指圍的大小切割出適當的金屬尺寸,若金屬有相當厚度或是寬幅設計的戒指,則要製作成稍大的尺寸。有關金屬長度的計算公式如下:

（指圍的內徑＋厚度）x 3.14

指圍的內側直徑可參考指圍表（右上）,金屬的厚度可使用游標卡尺來正確測量,可計至小數點一位,以此計算方式直徑可計至金屬厚度的一半處（圖1）。例如:金屬是 1mm的厚度,則指圍的差別最多1mm左右,若有此概念在計算指圍時非常方便。 根據指圍表可知 1 號指圍的圓周長度是 40.8mm,若以 40mm為一個定數,若指圍

台灣	日本	直 徑(mm)	周 長(mm)
1	1	13	40.8
	2	13 1/3	41.9
2		13 1/2	42.4
	3	13 2/3	42.9
3	4	14	44.0
	5	14 1/3	45.0
4		14 1/2	45.5
	6	14 2/3	46.0
5	7	15	47.1
	8	15 1/3	48.1
6		15 1/2	48.7
	9	15 2/3	49.2
7	10	16	50.2
	11	16 1/3	51.3
8		16 1/2	51.8
	12	16 2/3	52.3
9	13	17	53.4
	14	17 1/3	54.4
10		17 1/2	55.0
	15	17 2/3	55.5
11	16	18	56.5
	17	18 1/3	57.6
12		18 1/2	58.1
	18	18 2/3	58.6
13	19	19	60.0
	20	19 1/3	60.7
14		19 1/2	61.2
	21	19 2/3	61.7
15	22	20	62.8
	23	20 1/3	63.8
16		20 1/2	64.4
	24	20 2/3	64.9
17	25	21	66.0
	26	21 1/3	67.0
18		21 1/2	67.5
	27	21 2/3	68.0
19	28	22	69.1

● 指圍表

● 圖1、虛線部分是金屬的實際測量長度

尺寸為 10 號（日本尺寸）,則只要再加 10mm的長度（50mm）就是該尺寸的最低圓周長度,此長度再加上金屬厚度和寬幅的預留值（約 1mm左右,非寬幅的細戒圈則不必預留）,也可算出大致的金屬長度。其公式如下:

40mm＋指圍號碼＋厚度＋寬幅＝金屬長度

添加預留部分

■ 彎曲方法

以指圍棒為軸心，將金屬片覆蓋其上以木槌敲打使之沿著指圍棒之弧度彎曲（參照77頁圖例），先從兩端開始彎起。接著將戒指放置在木樁上之半管狀的凹槽內（照片1），將指圍棒穿入戒指緊貼凹槽，以木槌由上敲打指圍棒，讓戒指能順著其弧度彎曲成圓形。

■ 密合法

有厚度的金屬若一開始就將其兩端切成有一點斜度，結合時較不會有空隙（如圖）。萬一無法密合時，可利用線鋸切除多餘部分使之密合（照片2），若還是無法完全密合時，重覆同樣的鋸除作業一直到縫隙不見為止。

■ 焊接＋修整

焊接時多放一些焊藥，焊接後再將多餘的焊

1.將戒指放置於凹槽，敲打使其彎曲成圓形

的小瑕疵可利用捲在金屬夾頭上的砂紙來修整，能快速乾淨地將瑕疵去除（請參照86頁）。

■ V字形戒的製作法

在此要示範製作一個有V字型圓線並裝飾金屬粒的平面戒指（請參照右頁照片1～12），透過此戒指的製作，可學習每一個過程的作業，進而熟練基本的製作技法。在應用方面，可改變裝飾物的形狀、排列、或金屬粒可應用不同的材質如K金、鉑金與K金的組合等，以不同的金屬顏色來製作效果不同的同系列戒指。

藥去除。將戒指套入指圍棒，再以木槌敲打成正圓形為止。作業時要留意不要太用力敲打，否則戒圈會因延展而尺寸變大，敲打時要經常確認戒圈的尺寸是否正確。

■ 修飾

使用銼刀或砂紙來做最後的修飾，戒圈內側

● 將金屬兩端切成有一點斜度，使結合時不會有空隙

2.利用線鋸沿著縫隙切除多餘部分，使之密合

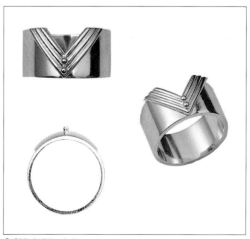

● 製作完成的V字戒

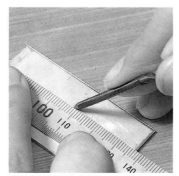

1.利用畫線器在銀片上劃線

2.以線鋸沿著線鋸下,打上「SILVER銀」印記

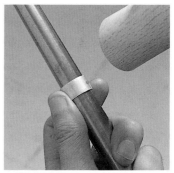

3.焊接後套入指圍棒,再以木槌敲打

4.從銼刀到竹板,按順序做修飾

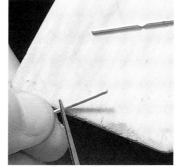

5.在圓線中間以三角形銼刀銼至深約3/4處

6.以同樣角度彎折成V字形,再焊接成形

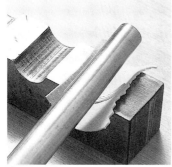

7.放在長鑽上敲出符合戒指的弧度

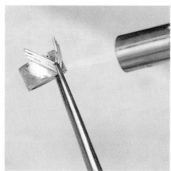

8.用焊鉗夾住再焊接

9.在木炭上熔解金屬,製作金屬粒

10.將粒狀金屬上的焊藥半熔後,再焊接在戒指上

11.調整2顆金屬粒的位置

12.將多餘的金屬以銼刀去除,並做細部修飾

爪座的製作法

　　接著要製作鑲有寶石的戒指，選擇一款不會因爪座或鑲爪破壞整體美，且與戒指整體的設計相當契合的戒指（請參照29、30頁）。

　　鑲嵌寶石的方法有很多種，主要是要讓寶石能緊緊地鑲在台座上不致掉出來。一般爪鑲、包鑲及釘鑲是最具代表性的幾種鑲法，此外還有珍珠鑲或用接著劑鑲嵌等各種方法。剛開始先學習基本的爪鑲，等學會了台座的製作法、鑲爪以及爪鑲的鑲法後，再來製作有爪座的戒指。

■ 台座的製作法

　　台座是依據寶石的形狀來製作，如圓形刻面寶石就製作圓形台座、橢圓形寶石就製作橢圓形台座（次頁圖1）。有切割面的寶石最好將台座內側切削出一點斜度較能固定住寶石，且台座的尺寸可比寶石稍為小一點點（照片4.5），若是蛋面寶石則台座尺寸和寶石的外徑一樣大即可（次頁圖1）。

■ 鑲爪的製作法

　　鑲爪是以能否牢牢固定寶石來決定其位置，再將之焊接在台座上；一般橢圓形的寶石，是在其橢圓形台座的對角線上分別安置四支鑲爪（請參照30頁）。先在台座上以畫線器做好記號再來焊接鑲爪，作業時以焊鉗夾住鑲爪一支一支地焊接。也可在正式焊接前先以瞬間膠黏好位置會更好（照片6.7）。鑲爪要凸出於寶石的桌面一點點，焊接後再以銼刀修整爪端的形狀。

1.用鉗子將金屬片彎曲　　　2.在鑲爪的位置接合

3.在接合處以高溫的焊藥來焊接

4.將台座內側切削出斜度　　　5.台座的尺寸可比寶石稍小一點

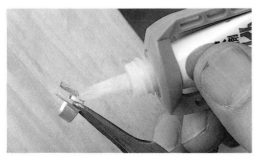

6.以瞬間膠將鑲爪試黏看看

7.將焊藥放置於內側後焊接

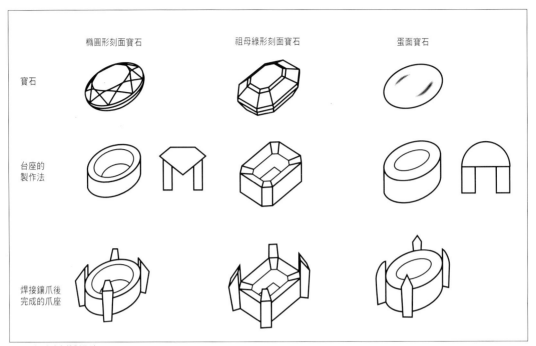

椭圆形刻面宝石　　　　祖母綠形刻面寶石　　　　蛋面寶石

寶石

台座的
製作法

焊接鑲爪後
完成的爪座

●圖1.各種爪座的製作法

■ 爪鑲技法

　爪鑲作業時要使用鑲寶石專用的壓爪鉗，在使力的支點處墊上一層的皮革，以避免傷及作品表面；鉗子要先從爪子的底側按壓彎折，最後再彎折尖端部分，如此寶石和鑲爪之間才會緊密無空隙，而完成能緊貼寶石弧度的爪鑲（圖2）。

　如果是18K的粗爪，以壓爪鉗很難彎折，或墜子等不易夾緊時，可利用鏨刀來鑲。此時一定要先試黏，而鏨刀的使用也要事先練習一陣子才會熟練。最好等學會包鑲（105頁圖3）後、再練習爪鑲，如此較易進入狀況。

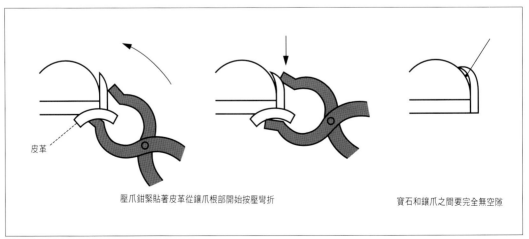

皮革

壓爪鉗緊貼著皮革從鑲爪根部開始按壓彎折　　　　寶石和鑲爪之間要完全無空隙

●圖2.爪鑲的技法

■ 爪座形戒指的製作法

製作一款手工敲打的戒圈和爪座所組成的簡單形戒指，主石是橢圓形切割的粉紅碧璽、金屬部分使用銀。

雖然是很簡單的款式，但只要改變戒圈的弧度、或變更爪座的位置，則可發展出不同的款式。此外也可將主石更換成其它不同切割的寶石或改鑲成多顆的寶石，變化成有流行感的戒指。

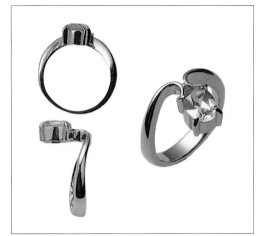

● 製作完成的爪座形戒指

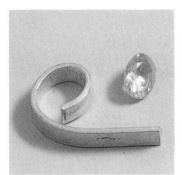

1.金屬片順著寶石的弧度彎曲、焊接

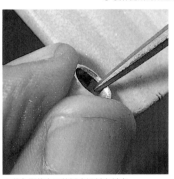

2.將內側依寶石的弧度切削出斜度

3.焊接鑲爪

4.以銼刀銼磨鑲爪的前端

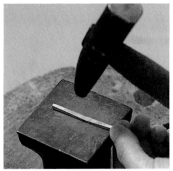

5. 敲打戒圈的中心處使之變薄

6.敲薄兩端，打上印記

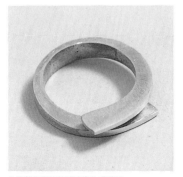

7.順著指圍棒的弧度彎曲成圓形

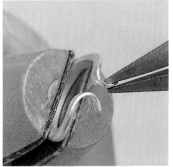

8.將前端彎曲

9.將前端以高溫焊藥焊接起來

10.將戒圈與爪座焊接起來

11.去除多餘的焊藥，完成細部修飾後鑲上寶石

包鑲的製作法

將寶石以薄的金屬片包圍起來，以鏨刀敲打整個金屬片的邊緣（鑲口），使之往裡內包的鑲法稱之為「包鑲」。一般較休閒或簡單造型的設計較常使用包鑲方式。學習的順序是先學會包鑲座的製作及鑲嵌技法後，再來學習製作包鑲式的墜子。

■ 台座的製作法

將薄金屬片沿著寶石的外緣緊緊地把寶石包圍起來，在金屬片內側還有一圈支撐寶石底部的金屬，在此稱為「內座」，內座有長及底部的和只有半長的兩種（圖1）；無論那一種內座，在鑲入寶石時都要注意寶石是否端正，要避免傾斜不正的情形。

■ 包鑲技法

鑲嵌作業時，使用樹脂固定寶石後再以鏨刀敲打鑲口使之往裡內包。對於耐熱性較弱的寶石（珍珠、蛋白石、琥珀、珊瑚等）、或對於丙酮等化學藥品敏感的寶石（如祖母綠等），要注意避免傷及它們，可用夾鉗協助夾緊固定。

包鑲專用的鏨刀是平面的四分鏨刀，使用前先將四個角磨成圓角，以避免刮傷寶石或金屬的表面（圖2）。

進行內包動作前，要先把鑲口外側以銼刀磨出一點斜面，再從對角線兩頭開始向內包；以鏨刀敲打鑲口內包時，隨時利用放大鏡檢視寶石是否傾斜不正。

另外為防止鑲口形成皺褶不平，也要隨時以鏨刀將邊緣弄平再繼續作業（圖3）。

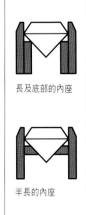

長及底部的內座

半長的內座

●圖1.內座

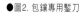

●圖2.包鑲專用鏨刀

將鑲口外緣磨出一點斜度

放進寶石後，從對角線處開始往內敲打包住寶石腰部

以鏨刀將鑲口邊緣壓平

●圖3.包鑲的技法

■ 包鑲墜飾的製作法

製作一款鑲嵌橢圓形寶石、外圍裝飾菱形框的純銀菱形墜，墜頭部分是直接附在本體上。包鑲不限於圓形，也可作成多角形，其周圍的金屬裝飾也可設計成六角形、圓形、橢圓形等多種變化。等熟練純銀的製作後，可開始練習K金的包鑲製作。

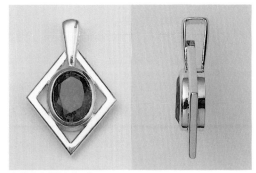

● 製作完成的包鑲墜飾

1.順著寶石的外圍將外座捲成寶石的形狀

2.製作內座(右)並將內側磨出斜度

3.將內座焊接在外座內，把邊緣修飾乾淨

4.以四角棒製作兩個V形，再將之焊接起來

5.裝飾用的菱形框完成修飾後，準備墜頭用的金屬片

6.以鉗子彎折製作墜頭，並將側面銼平

7.按順序將台座與墜頭焊接起來

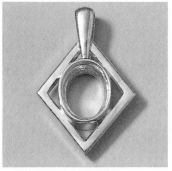

8.把多餘的焊藥去除並修飾乾淨

9.用樹脂固定台座，再用鏨刀敲打鑲口包住寶石腰部

配石爪座的製作法

一般配石（小顆寶石）有圓形、馬眼形、T形等幾種（請參照23頁）。

在此介紹爪鑲時最常使用之圓形及馬眼形爪座的製作法；首先製作配石的爪座，然後再製作兩用型胸針（兼吊墜）。

■ 圓形配石爪座製作法

首先製作台座部分。由於是圓形所以可使用金屬管，只要先學會金屬管的製作法，再接上鑲爪就可輕易完成配石的爪座，有 2 爪、3 爪及 4 爪的爪座，每一種都要練習看看（照片1）。在此示範製作兩個圓形寶石用的3爪配石爪座（圖、照片 2～10）。

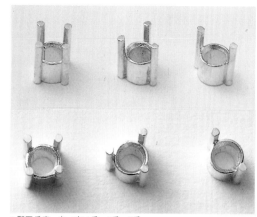

1.配石爪座，左→右 4爪、3爪、2爪

● 連接處用銼刀磨出一點斜度

2.金屬片(0.3～0.5mm)的寬度＝寶石的直徑x圓周率(3.14)，再加上預留部分

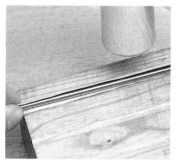

3.充分退火後，將鋼心放置於金屬片內側，並在木製溝形鑽上敲打使之彎曲成圓管條

4.把鋼心取出，用拔線板將金屬管拉成所需要的直徑大小

5.以銼刀將邊緣銼平，再以圓形菠蘿頭將內側磨出斜度

6.讓配石的外圍與金屬管的外徑大小一致

7.將金屬管切成3mm左右的長度

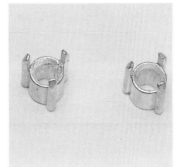

8.將連接金屬管那一面的鑲爪(圓線)磨成平面,從金屬管的接縫開始焊接

9.以同樣方法焊接其它的鑲爪。

10.為了容易彎曲,請將鑲爪的前端磨成斜面,並作全體的修飾。

■ 馬眼形配石爪座的製作法

　　由於馬眼形的兩端是尖形的,所以鑲爪要作成框角爪,當做配石時也有不少使用金屬線當鑲爪的(如照片右);但由於此種配石較大顆,所以在此示範2個框角爪座的製作法(照片1~8)。

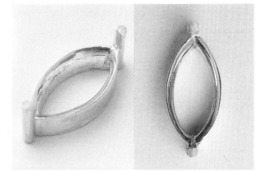

● 馬眼形配石爪座

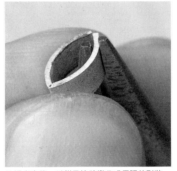

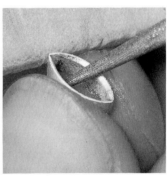

1.將0.5mm厚的長金屬片順著寶石的弧度彎曲,在尾端處磨出一個V形切角以方便彎折出尖角來

2.退火之後,以鉗子協助彎曲成馬眼的形狀

3.焊接連接處,銼斜內側

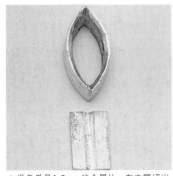

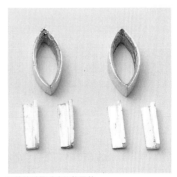

4.框角爪是0.5mm的金屬片,在中間切出V形的折線

5.彎折成V形,放置焊藥焊接

6.將鑲爪及爪座修飾平整

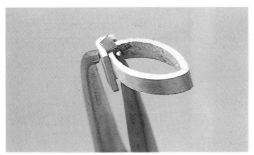

7.從底部焊接爪座和鑲爪

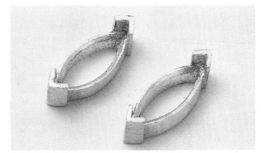

8.去除多餘的焊藥,做最後的修飾

■ 附加配石的兩用型胸針/吊墜製作法

　　示範製作一款鑲有 2 顆馬眼形配石以及 2 顆圓形配石的兩用型胸針/吊墜(如照片右)。胸針主體是以金屬片和金屬線來製作,由於是胸針兼吊墜使用,所以墜頭要隱藏在背面不可露出(照片 1~13)。

　　熟練配石爪座的製作後,可將 之前示範的爪座形戒指(P.104)及包鑲墜飾(P.106)添加配石,可擴大製作的應用範圍。

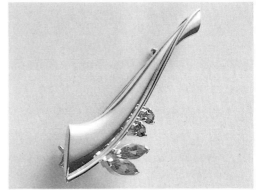

● 製作完成的兩用型胸針/吊墜

1.在準備好的金屬片上以畫線器描出所要的形狀

2.以線鋸鋸掉不要的部分,修整後將表面鋛磨成圓弧形

3.修飾主體表面後,將金屬線前端鋛細

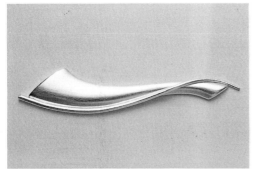

4.金屬線退火後,將之順著主體的形狀以手指小心地彎曲並焊接好

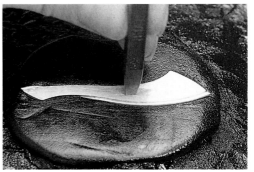

5.將主體放入瀝青鐵碗中固定,在背面敲出成色印記

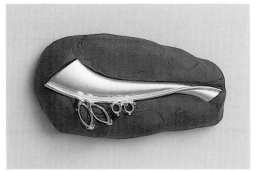

6.將各零件安放在黏土上,以排定其位置

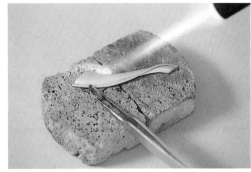

7.一邊注意整體感,一邊焊接配石的爪座

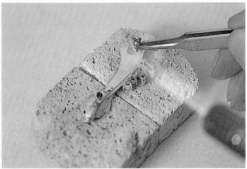

8.在背面焊接墜頭及別針零件

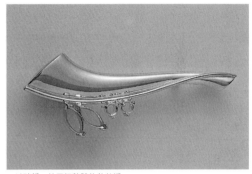

9.以砂紙、竹刀把整體修飾乾淨

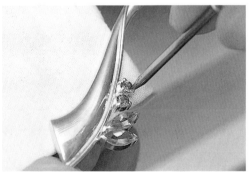

10.使用鉗子和凸形鏨刀來鑲嵌圓形配石

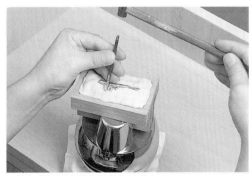

11.框角爪部分利用鐵鎚敲打鏨刀來鑲住寶石

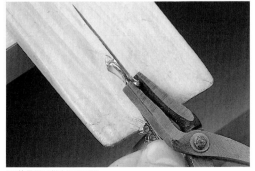

12.使用平口鉗來裝置別針

13.整體拋光後洗淨即完成

第 3 章

應用技法

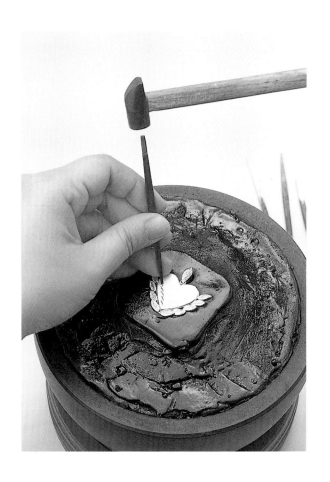

選擇適用
的技法

珠寶的製作有各種方法，其中最具代表性的加工技法有二種，一種是利用蠟來製作模型，然後再脫蠟鑄造的「蠟雕技法」；另一種則是用金屬製作成各種零件，再焊接組合的「金工技法」。

對初學者而言，即使已有了設計款式，但要決定使用那一種製作法最適合時難免會有所疑惑。此時必須考量自己熟練的技術、工具、設備以及時間限制等條件後，再做選擇。

例如你熟練蠟雕的話，一些大都只有金工才能製作的台座，也可運用蠟雕來製作，還有若本身已擁有鑄造的設備，則不須委託專門鑄造的業者來鑄造。

依照不同的條件，所使用的製作方法及所須的製作時間都不同，在此將以設計別來介紹最適用的技法。對於製作方法有疑惑時，請隨時參考這個章節。

■ 有厚度和體積感的戒指

此類型戒指雖可利用金屬經敲打、彎曲、銼刀修整來完成，但金屬很硬，需要花費很大的力氣，此時若使用硬蠟來製作則可省很多力氣，可輕易地就雕出所要的造型。

此外，蠟模挖底容易，方便調整作品重量和完成修飾。

■ 鑲嵌不規則寶石的吊墜

若要以金屬直接製作不規則形寶石的台座，將很難彎曲出寶石的弧度，此時使用軟蠟片來製作則容易許多。在軟蠟片上塗上一層滑石粉，再用吹風機把蠟片吹熱後，貼在寶石上順著其外緣作出台座蠟模（如左下照片）。此外製作蠟模時要考慮鑄造時的收縮率，因此要比實際尺寸大一些。主石周圍的裝飾可應用蠟片或線蠟來製作，可營造出柔和的感覺。

● 將軟蠟片一邊加熱一邊順著不規則形寶石的外緣做出台座蠟模

■ 盤狀戒指

此類型戒指的爪座、圍部、肩部、腰等各項零作最好使用金屬精確地來製作；特別是配石的爪座以及腰部的花紋等，若使用蠟雕製作較困

難，最好使用金屬一個個細心地製作。

■ 有體積感的胸針

可使用硬蠟銼磨出所要的外形，再挖空內部，或使用軟蠟片製作出有圓凸狀的感覺。若熟練鏨刀的使用，也可應用金工的「敲花技法」來製作此類的作品。

簡單的款式使用軟蠟來製作較節省時間，但要留意控制蠟模的厚度，避免製作出超重的作品。

● 先以紙黏土做出外形，再以軟蠟片覆蓋，邊加溫邊做出同樣的造型

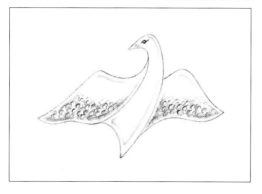

■ 有爪座的戒指

小型的配石台座以金屬來製作較確實，尤其是鑲爪很細，以蠟製作相當困難；且以蠟製作的台座必須考量鑄造時的收縮率，一定要加大尺寸才行。若你是蠟雕及金工都熟練的話，建議以金屬片來製作較好。

戒圈部分無論以蠟或金屬製作皆可，但戒圈若很薄，建議還是以金屬片製作較易彎曲，且速度較快。

■ 有表紋的戒指

無論是應用蠟或金屬片來製作戒指，都會在最後的階段利用鏨刀刻出表紋。以蠟雕出的蠟模，在雕蠟階段即可直接在表面雕出紋飾，但卻無法雕出鏨刀在金屬表面所鏨刻出的表紋亮麗；此時可待至脫蠟鑄造成金屬版後，再以鏨刀在金屬版上鏨刻出所要的表紋。

有效使用金屬材料

■ 購買金屬材料

使用於珠寶的貴金屬如K金、鉑金等都是昂貴的材料，一點也不可浪費，必須有效地使用。

並不需要事先備齊不同種類、不同厚度的金屬片或金屬線，只要在製作之前考量好所需的材質數量後再去購買。例如可訂購 4mm 的四角棒 20公克(g)、或 1mm 厚的金屬片 30 公克等；但有些工具材料店可能不供應如此少量的訂購，最好事先詢問清楚後再前往購買。

自己若沒有輾片機或拔線板設備時，可購買更細的如 0.8mm 的金屬線 50 公分等，此時除了金屬本身的材料費外，還要加上加工的費用。關於有效使用金屬的技巧，在此以爪座的製作為例來做介紹（下圖）。

■ 蠟模鑄造成金屬母版

以蠟來製作模版時，可依據完成後蠟雕的重量來換算成鑄造後金屬的重量（參照52頁）。相對地以金屬製作時，在切銼時所掉落之金屬也有有效回收的方法。

委託鑄造業者鑄造時，除了金屬材料費外，還要加上鑄造費用。若要鑄造好幾個小的零件時，最好先以蠟線連接起來以方便鑄造（照片）。

● 以蠟線將小的零件連結起來

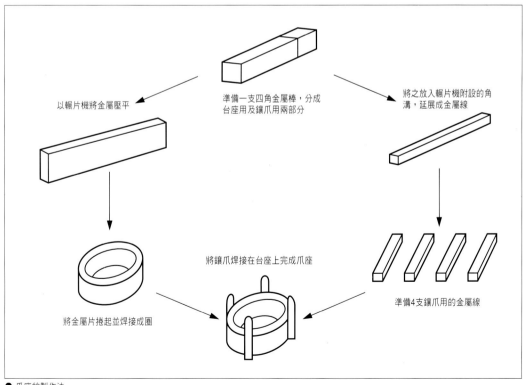

準備一支四角金屬棒，分成台座用及鑲爪用兩部分

以輾片機將金屬壓平

將之放入輾片機附設的角溝，延展成金屬線

將金屬片捲起並焊接成圈

將鑲爪焊接在台座上完成爪座

準備4支鑲爪用的金屬線

● 爪座的製作法

■ 大量重覆製作同樣作品時

同樣的零件要大量使用或同樣造型的戒指需要好幾個時，一個一個個別製作不但要浪費很多金屬，也須花費很多時間；此時可製作一個母版，再翻製成橡膠模。只要在橡膠模中注入熔解的液狀蠟，則可輕易地製作出無數個同樣造型的蠟模，再將蠟模鑄造成金屬，經過銼磨則可製作出一模一樣的作品（下圖）。

此方法被開發後，珠寶從此可以量產，許多大量生產的流行戒指以及空檔，大都是利用此法來量產的。由於經過橡膠模過程使鑄造的作品尺寸會縮小一點點，戒指的指圍也會變小，因此製作戒指時尺寸要加大 1 號或 1.5 號，視橡膠廠牌的收縮率而定。

製作以同樣零件組合而成的手鍊或項鍊時，應用橡膠模複製是最有效率的，一般橡膠模可委託鑄造加工業者製作。

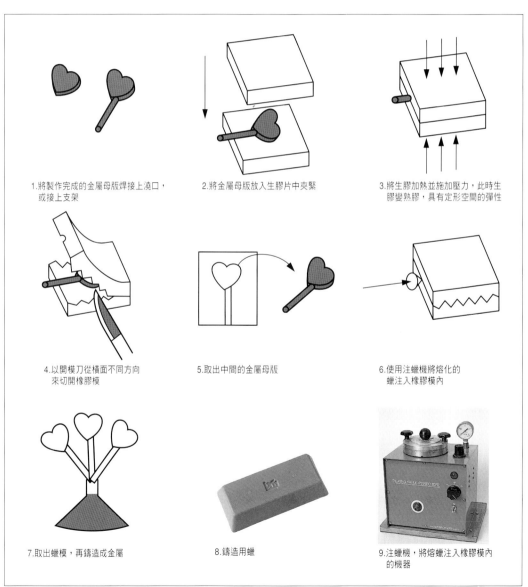

1.將製作完成的金屬母版焊接上澆口，或接上支架

2.將金屬母版放入生膠片中夾緊

3.將生膠加熱並施加壓力，此時生膠變熟膠，具有定形空間的彈性

4.以開模刀從橫面不同方向來切開橡膠模

5.取出中間的金屬母版

6.使用注蠟機將熔化的蠟注入橡膠模內

7.取出蠟模，再鑄造成金屬

8.鑄造用蠟

9.注蠟機，將熔蠟注入橡膠模內的機器

● 橡膠模的製作流程

■ 耗損金屬的回收法

銼磨金屬時所掉落的金屬粉，大都以放置在工作檯下方的回收盤或回收台來回收。

至於黏在砂紙上或銼刀上的金屬、拋光作業時和拋光土混合在一起的金屬等則很難回收，只有大量生產的工廠會仔細回收這些金屬。這類工廠連沾在手上的金屬粉都有專用的洗手收納袋，將所收集的金屬屑再提鍊出金屬塊再利用。雖然無論如何仔細回收，還是有無法回收的金屬，但只要多注意，回收率一定會慢慢地提昇，對初學者而言也要努力學習如何減少金屬的耗損。

有關金屬粉、金屬片等的回收再生方法請參閱84頁。

■ 金屬配件

在工具材料店可買到各式各樣的金屬配件（請參照24～27頁），且配件的種類也日益增多，只要有用途的配件皆可自由選購。現在連配石專用的爪座也有販賣現成品，所設計的作品若可使用現成的爪座當然比自己製作節省時間又方便（照片）。

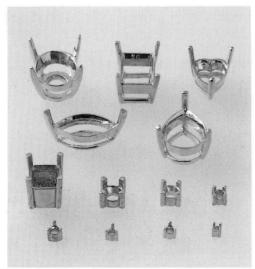

● 主石用台座(上二排)和配石用爪座

安排作業的程序

當設計的款式決定之後，就進入製作的階段，專職的金工技術人員與業餘者來做比較的話，有各種不同的差異之處，其中最大的差別是所花費的製作時間，下列幾點都是關係到製作時間長短的因素。

1.備齊機器工具

初學者大都無法像資深專業者能備齊所有的工具設備，而且也沒有必要，但至少要備有手握式電動拋光機，應能提高效率。

2.擁有高超的技法

製作技術需要從很多的製作經驗當中不斷累積，剛開始必須和同業師傅有良好溝通互動，互相來學習較難的技法，這一點是非常重要的。

3.減少不必要的作業流程

專業的工作不能有絲毫時間的浪費，隨時在腦海裡就要構思下一階段的工作，並著手安排作業的程序，此點也是初學者必須學習之處。

以上幾點是減少不必要流程、提昇作業效率的技巧，其中尤其第 3 點要隨時在腦中構思下一階段的流程是相當重要的；至於 1、2 點要求初學者是有些難為，但 3 的部分只要用心努力一點就能做到。例如常思考想像要選用哪種技法、需要多少金屬、以什麼流程來製作、從哪個部分來組合等。

在此建議你較合理的作業程序是，決定了設計款式後，首先要確定使用哪種技法製作，接著是思考作業的順序，如先製作哪個部分的話，就能早點完成作品。先製定出計畫，這也可稱為流程表的筆記，在筆記當中空出可填寫所需工作天、作業時間等欄位做為備用，這些將來都會成為自己重要的參考資料，對於自我技術的提昇有很大的幫助。

各種技法的
組合應用

最後把所學的各種技法組合應用在珠寶的製作上，毋須固執於某一種技法，要能靈活應用各種技法的優點，並隨著作品的需要熟練地操作各種技法。

所謂技法的組合並非特別的事，像以前就有的「刻字婚戒」就是金工技法和鏨刀技法的組合，此外應用蠟來製作空檔、再用金屬製作鑲座等，都是一般常用的技法組合。這些一般所使用的技法組合會隨著個人的意識思考程度，而決定所製作出來的作品將會是平凡之作或是具有魅力的不凡之作。例如只是一枚以傳統爪座鑲嵌單顆主石的戒指，若能使用蠟雕技法來變換戒圈的造形、或應用鏨刀雕出表紋等，則可成為富有新魅力及不同風味的戒指。

在設計的階段即要養成「這個部分以本身擁有的技法做為基礎，再應用其它技法來營造出所要的感覺...」等從各個角度思考的習慣。製作完成的作品若與原來構思一樣完美當然是最棒的事，萬一與原來設計有所偏離的話，就要反省在製作過程當中是否都已經仔細考量過了呢?去瞭解製作過程的問題點是提昇製作水準的重要過程，反省檢討也是下次製作時能成功的基礎。

技法的組合應用

剛開始應用兩種技法來製作，等熟練之後再添加另一種技法。所以要能設計製作出能活用金工精準製作之處、蠟雕柔軟容易製作之處、鏨刀的表紋表現等集各種技法優點的作品。

蠟模若是委託業者鑄造可能要幾個工作天，因此要好好考量製作的順序，此外鏨刻鏨刀必須在最後階段執行，否則表紋將模糊不清，此點也要留意。

為了展現作品的原創性，必須精通金工、蠟雕、鏨刀等各種技法，技法的精進則要靠製作經驗的累積，最好能多練習製作各種不同的設計款式。

學會了基本的技法後，一定要組合應用這些技法，才能擴大設計的範圍，製作出有個性的原創珠寶。

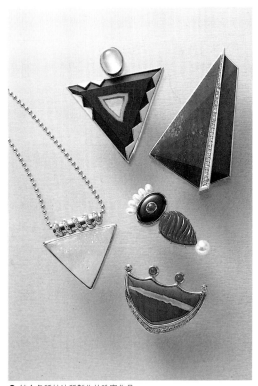

● 結合各種技法所製作的珠寶作品

■ 金屬與鏨刀

　　使用金屬來製作領帶夾；準備二片純銀，並將之焊接起來。金屬的表紋要等整體都修飾完成後再執行，首先在上層銀片上用金剛砂施以砂紋處理，再利用鏨刻鏨刀雕出閃閃發亮的刻紋。

　　應用鏨刀雕刻或敲出的表紋有好幾種，要配合設計款式所需施以適當的表紋，以豐富珠寶的面貌。

　　在此使用梯形鏨刀和圓弧形鏨刀，若無法熟練地使用梯形鏨刀，也可應用線形鏨刀（圖、照片 1～10）。

銀製領帶夾

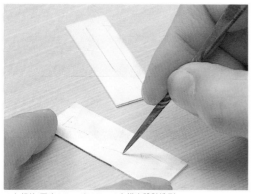

1.在銀片(厚度1.7mm和0.8mm)上描出設計造形

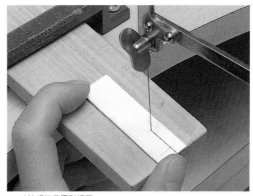

2.以線鋸沿著圖形鋸下

3.用銼刀修整，以砂紙把表面的瑕疵去除

4.把兩片銀片焊接起來

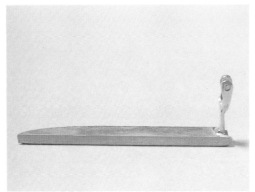

5.整體以砂紙銼磨之後,焊接夾腳

6.安裝金屬夾及彈簧,使用鉗子彎曲夾腳

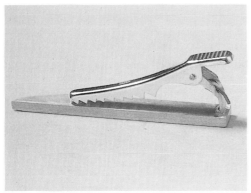

7.把表面瑕疵銼平,全體再修飾平滑

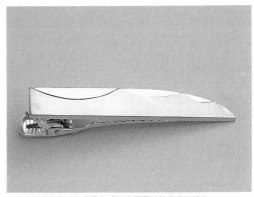

8.將上層銀片做砂紋處理(可事先在不需砂紋處理的部分
　塗上指甲油保護)

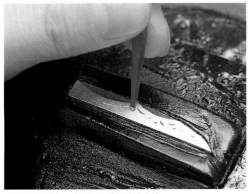

9.固定在瀝青上,使用圓弧形鏨刀刻出表紋

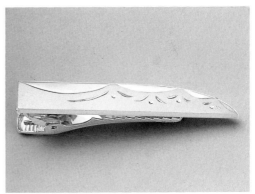

10.完成作品

■ 金屬與軟蠟

製作一款花葉胸針，葉莖部分以金屬製作、葉片部分則以軟蠟（蜜蠟）來製作。

因為葉莖以金屬來製作才能表現出直挺的線條，在此以銀來製作，葉片則以18K金鑄造後再焊接起來。這種製作法能讓葉莖的光澤和蜜蠟表紋質感相互對比，比金屬本身的明暗對比更有視覺效果。鑲嵌珍珠的蕊心可使用金屬線焊接上去即可（圖、照片1～10）。

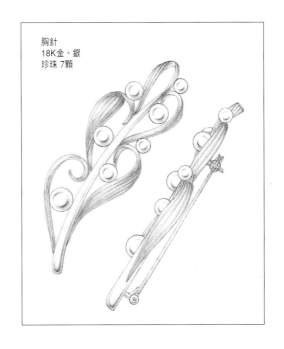

胸針
18K金、銀
珍珠 7顆

1.將4mm的純銀四角棒銼成圓弧形做為葉莖，前端稍為再銼細一點

2.使用蜜蠟製作葉片，一邊對照葉莖線條彎曲出所要的弧度

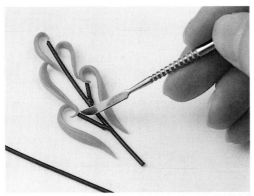

3.以線蠟將蜜蠟葉片黏接起來，要留意黏接於不致破壞蜜蠟表紋之處

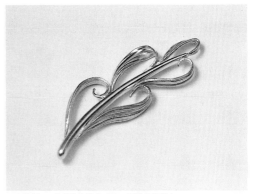

4.蜜蠟經18K金鑄造修飾完成後，焊接於葉莖上

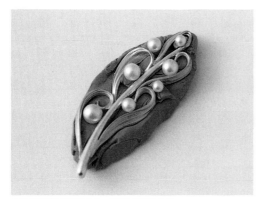

5.將金屬版放置於黏土上,並決定珍珠的位置

6.利用金屬圓線(直徑0.9mm)製作蕊心

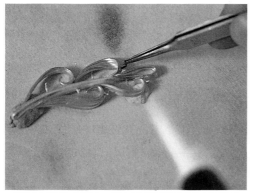

7.焊接蕊心以及胸針的針扣,焊接時最好先將焊藥半熔之後再焊上

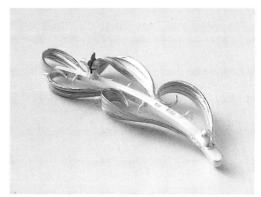

8.焊接完成後,整體修飾乾淨、拋光

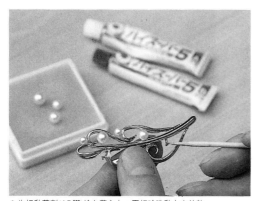

9.先把黏著劑(AB膠)塗在蕊心上,再把珍珠黏上去待乾

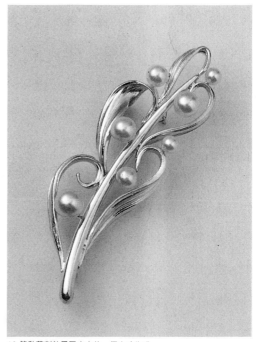

10.等黏著劑乾了固定之後,便大功告成

■ 金屬與硬蠟

使用硬蠟製作戒指的圍部，若是做成圓凸形的戒指，可利用挖底技法，讓戒指比視覺上看起來更輕盈。

爪座部分雖可使用蠟來製作，但在此使用能敲打出更輕薄的金屬來製作也可，在台座與戒指主體之間所添加的掐花線條也可應用金屬線來製作，再一支一支小心地焊接起來。掐花線條部分使用鉑金，其它則使用18K金來製作（圖、照片1～14）。

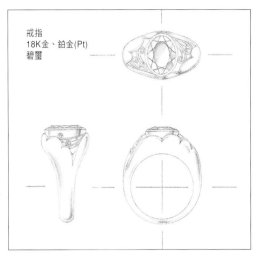

戒指
18K金、鉑金(Pt)
碧璽

1.製作包鑲的台座(請參照105頁)

2.根據台座尺寸，使用硬蠟製作戒指圍部(請參照56頁)

3.將表面銼成圓凸形

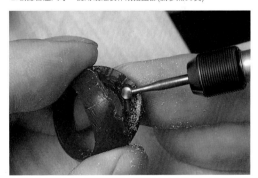

4.配合台座的尺寸，使用圓球形金屬銑刀在中央挖出台座的位置並挖薄

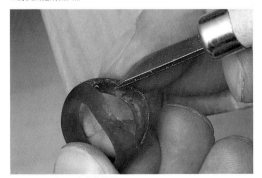

5.用雕刻刀或銼刀來修整細部

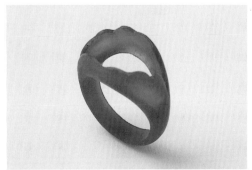

6.按照砂紙粗細順序(240號-1500號)全部銼磨一遍，完成修飾

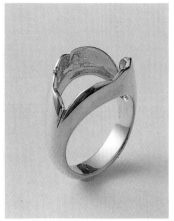

7.經鑄造成18K金後，仔細銼修表面

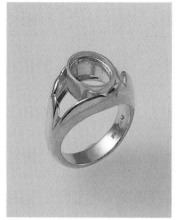

8.把台座小心地嵌入中央位置

9.從背面將台座與圍部焊接起來

10.使用輾片機將直徑 0.7mm 的鉑金線延展
成 0.4 mm，並將前端以鐘錶鉗彎曲

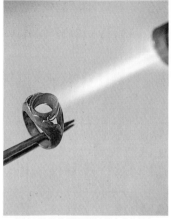

11.把鉑金線切成戒指肩部空間大小的長度，
左右對稱一支一支地焊上

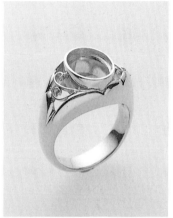

12.在肩部的空間處，兩邊各焊上二支掐花
線條，要留意其平衡感

13.小心地將戒指夾在萬能雕刻台上，使用鏨刀把寶石鑲上

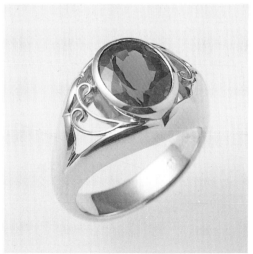

14.整體修飾拋光完成後即大功告成

■ 軟蠟與鏨刀

　　製作一款鳥形胸針。先用紙黏土做出模型，再將軟蠟片覆蓋其上作出蠟模。此方法除了鳥形外，也適用於簡單具像的造型上。

　　鑄造後以銼刀等將表面修整平滑，再使用敲花鏨刀敲出槌紋模樣。應用敲花技法可營造出浮雕效果，以及成為一款有溫馨質感的手工珠寶。

　　眼睛部分以釘鑲方式將紅寶配石鑲上，有關2顆配石的鑲法在此以圖例簡單地說明，請事先練習之後再進行實際作業（照片1～11、次頁圖）。

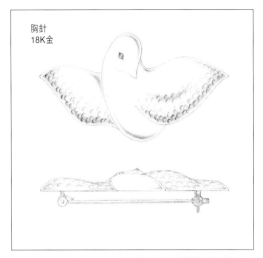

胸針
18K金

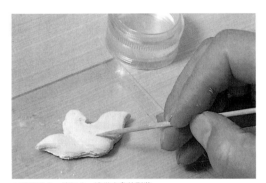

1.將紙黏土一邊加水一邊做出鳥的形狀

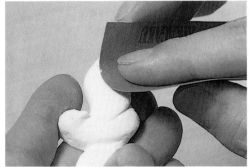

2.乾了之後以砂紙整修形狀

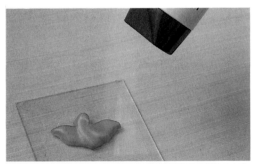

3.使用吹風機加溫，讓 0.7～0.8mm 厚的蠟片能緊貼在紙黏土上面

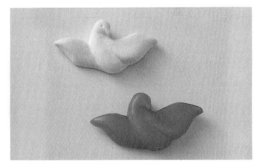

4.切除多餘的蠟片，將蠟模從紙黏土上取下

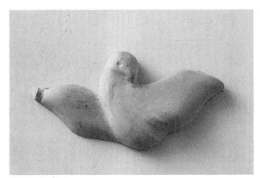

5.鑄造成 18K 金

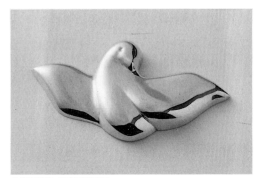

6.使用銼刀、砂紙拋光表面

7.將作品固定在瀝青上，以敲花鏨刀敲出槌紋來營造羽毛的感覺

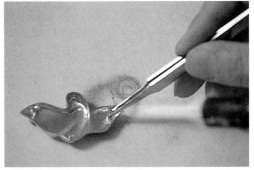

8.焊接針扣等零件後，全體再修飾一遍

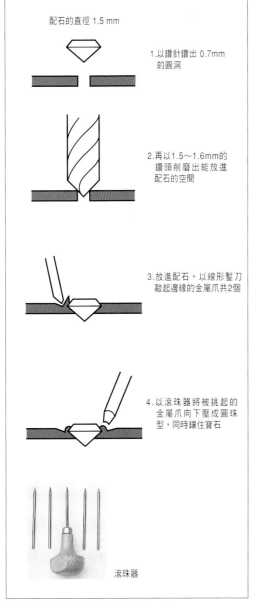

配石的直徑 1.5 mm

1.以鑽針鑽出 0.7mm 的圓洞

2.再以1.5～1.6mm的鑽頭削磨出能放進配石的空間

3.放進配石，以線形鏨刀敲起邊緣的金屬爪共2個

4.以滾珠器將被挑起的金屬爪向下壓成圓珠型，同時鑲住寶石

滾珠器

● 兩顆配石的釘鑲法

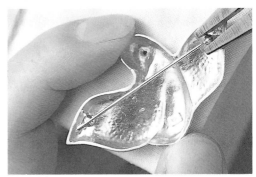

9.裝上別針

10.再置於瀝青上固定後，在眼部鑲上紅寶配石

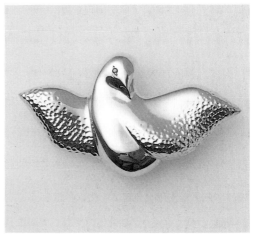

11.整修去除小瑕疵，完成作品

■ 金屬、軟蠟與鑿刀

　　製作一款結合金工、蠟雕以及鑿刀三種技法的心型吊墜。使用金屬片來製作的話，較不致產生砂洞（鑄造後所產生的細孔）情況，能製作出漂亮的平面。

　　以軟蠟片製作數個葉片對稱地配置在心型金屬片周圍，把其中一個葉片做為墜頭使用。此吊墜心型部份以銀片製作、葉片部份則以18K金製作，並在心型上面以金剛砂處理成砂紋面，再以鑿刻鑿刀刻出花紋。

　　若能熟練地結合以上技法，必能愉快地製作出許多不同的作品（請參閱第3章111頁照片）。

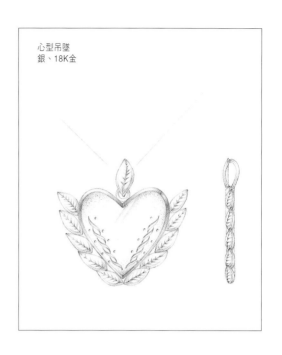

心型吊墜
銀、18K金

1.將銀片表面以砂紙磨成霧面，以方便設計圖能清楚地複印上去

2.將設計圖先描畫在描圖紙上

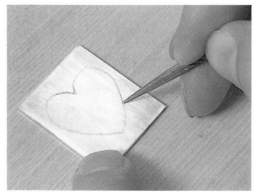

3.在銀片與描圖紙之間夾一張複寫紙，描出圖形後再以畫線筆描畫一遍

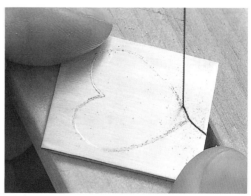

4.鋸齒朝下安裝在鋸弓上，再以拉鋸方式沿著圖形鋸下。

5.使用銼刀把鋸痕整平

6.以砂紙將銀片兩面磨平;作業時砂紙放置於平處,以手指
　用力按壓磨擦

7.使用軟蠟片(厚0.8mm)來製作葉片;將葉片對稱地安置於心型
　的周圍,並留意整體感

8.墜頭也以葉片造形來製作,所有的小配件全都用蠟線黏接起來

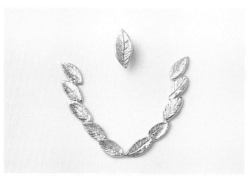

9.使用18K金鑄造,並將所有葉片修飾完整

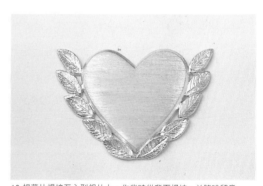

10.把葉片焊接至心型銀片上,作業時從背面焊接,並隨時留意
　左右是否對稱平衡

11.製作吊環;把金屬圓線(直徑0.7mm)纏繞在銅心上,再以
　線鋸鋸斷

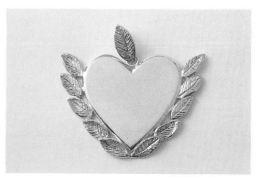

12.焊接吊環,並在做為墜頭的葉片背面把吊環與墜頭焊接起來,
　再把心型部分做砂紋處理

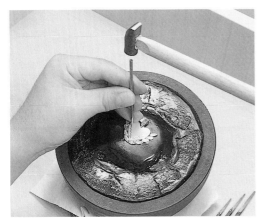

13.把吊墜固定在瀝青鐵碗上，使用圓弧形鏨刀刻出花紋

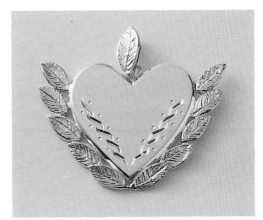

14.整體最後修飾，完成作品

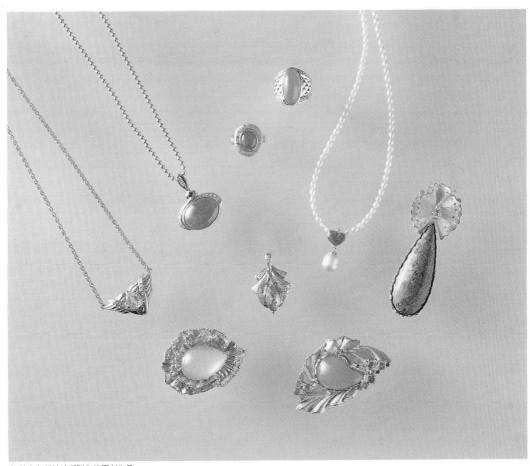

● 結合各種技法所製作的原創作品

後記

　　同樣稱為珠寶製作，其工作型態卻有許多不同之處，最近幾年由於作業過程被分工化，設計者的工作與製造技術者的工作內容完全被分開。

　　筆者本身多年從事珠寶製作的教育工作，有感於目前的加工技術雖然很進步，但卻常常無法抓到設計者原構思的重點，因此雖然有人想製作自己的創作珠寶，卻因而裹足不前的人大有人在。若考慮生產效率或成本問題，流程被分工化也是應該的，但製作珠寶真正的樂趣（醍醐味），只有在整個從設計到製作完成的過程當中才能完全體會到。安排工作的程序、監督整體的流程、再加上學習到很多的技法，就能享受製作過程的樂趣。此外，對於設計的構思發想方法和技法的組合應用都能充分瞭解的話，要製作自己的原創珠寶就輕而易舉了。希望讀者能好好的活用本書，把製作珠寶的樂趣融入自己的生活當中，這也是筆者最感欣慰與高興之事。

　　最後在此謹向給予本書出版機會的美術出版社以及給本書多方協助的許多好友們致上最高的謝意。

<div align="right">

日本寶飾クラフト學院　　大場よう子

</div>

● 日本寶飾クラフト學院　（東京本校、新宿分校、大阪分校、福岡分校）
本校：〒110-0016　日本東京都台東區台東3-13-10
TEL：(03) 3835-3388　FAX：(03) 3833-2002

註解

註解 1.（80頁）

★ 銀焊藥

　　「銀焊藥」是將銀添加一些銅、亞鉛....等其它金屬所製作而成的一種合金。「2 分」焊藥、「3 分」焊藥是延用日本早期的重量單位名稱。在1錢（3.75g）的銀中，添加2分（3.75×20%=0.75g）的其它金屬所製作的焊藥，稱為「2分焊藥」例如：10g（銀）＋ 2g（其它金屬）=12g（公克）的 2 分銀焊藥

種　類	成　份	熔點（攝氏）	銀含量
銀焊藥	2 分銀焊藥	820℃	80%
	3 分銀焊藥	780℃	77%
	5 分銀焊藥	750℃	70%
	7 分銀焊藥	720℃	60%
	快速銀焊藥	620℃	50%

★ 四分鏨刀（94頁）

　　「敲花鏨刀」的剖面邊長為4分的稱為「四分鏨刀」，後來也將剖面是正方形的鏨刀皆稱為「四分鏨刀」。

註解 2.（94頁～96頁）

★ 鏨刀的種類和尺寸

　　鏨刀可分為「敲花鏨刀」和「鑿刻鏨刀」二大類。

　　敲花鏨刀較鑿刻鏨刀粗，由細到粗的規格以 2 分、3 分、4 分來區分。而鑿刻鏨刀的規格則以 1 號、2 號、3 號、4 號、5 號來區分，號碼愈大愈粗，5 號以上的鑿刻鏨刀大約等於 2 分敲花鏨刀的粗細。(請參考下表)

敲花鏨刀

規　格	粗　細 (mm)	全　長 (mm)
2分	約 7	約 92
2.5分	約 8	約 93
3分	約 10	約 94
4分	約 13	約 95

鑿刻鏨刀

規　格	粗　細 (mm)	全　長 (mm)
1 號	約 3	約 75
2 號	約 3.5	約 80
3 號	約 4	約 90
4 號	約 5	約 95
5 號	約 6	約 100

國家圖書館出版品預行編目資料

珠寶設計製作入門：設計、蠟雕、金工基本技
法與組合應用／日本寶飾クラフト學院編著
；珠寶界雜誌社編譯. 一 臺北市：經綸圖書
，民 89
　　面；　　公分. 一 (珠寶製作叢書系列)

ISBN 957-98865-2-0 (精裝)

1. 珠寶工

472.89　　　　　　　　　　　89010085

JEWELRY SERIES 1 **Design & Making**

珠寶設計
製作入門

設計、蠟雕、金工基本技法與組合應用

珠寶製作叢書系列

珠寶設計製作入門

JEWELRY SERIES / Design & Making

中華民國八十九年八月 出版

編　　著—日本寶飾クラフト學院

發 行 人—大下健太郎

發 行 所—株式會社　美術出版社

編　　譯—蔡美鳳

執行製作—珠寶界雜誌社

中文版發行人—蔡美鳳

中文版發行所—經綸圖書有限公司　出版部

　　　　　　110 台北市忠孝東路4段512號12樓

　　　　　　Tel：(02) 2758-4966 Fax：(02)2758-2975

國際標準書碼 ISBN：957-98865-2-0

行政院新聞局局版臺業字第 3965 號

定價：新台幣 750 元